電影感想

破風、君靈鈴、藍色水銀、765334　合著

天空數位圖書出版

目錄 ▶ 　　　　破風

運動 電影感想

目錄 ▶ 破風

目錄 ▶ 　　君靈鈴

運動 電影感想

目錄 ▶ 藍色水銀

目錄 ▶ 　　藍色水銀

運動 電影感想

目錄 ▶ 765334

魚與熊掌難以兼備

《GOAL》

文：破風

破風

運動產業在歐美地區都是一門涉及龐大利益的生意，每年有數以億計運動迷願意花錢進場看比賽和購買周邊商品，職業運動員也有不菲收費。可是在電影界來說，以運動為主題的電影數量相比於喜劇和英雄冒險等題材的電影確實少很多，當中以足球為主題的更是少而又少，畢竟足球並不是全球電影生產第一大國美國的最主流運動是其中一個主要因素。受資源所限，就算有以足球員或足球為主題的電影出現，大部分都是以故事或劇情為主導，說穿了就是因為經費不足，尤其知名足球員和球隊都有肖像權。如果肖像權問題解決了，又是否可以拍到好的足球主題電影呢？如果以《疾風禁區》（GOAL，港譯《一球成名》）為例，恐怕答案只能是傾向負面。

《疾風禁區》的劇情是希望以一個勵志故事的方向發展，故事主角 Santiago Munez 在小時候便隨家人從墨西哥偷渡到美國尋求自由和溫飽的生活，後來在美國長大，由於窮困所以只能在洛杉磯四處打工養家，在工餘的時候踢業餘足球為樂，雖然他希望成為職業足球員，但是現實環境並不允許。直到有一天，一名曾經是英超球隊紐卡索聯的職業球員 Glen Foy 在洛杉磯無意中看到 Santiago 的球技非常出眾，於是用盡各種方法向母會推薦 Santiago。在祖母的金錢支助下，Santiago 終於可

以買機票前往紐卡索。雖然 Santiago 的表現令教練震驚並立即給他試訓機會，不過紐卡索聯球員對於這個來自美國的不知名球員並不賣帳，甚至在訓練和比賽中刻意杯葛他，令教練以為他的優異表現只是靈光一閃而已，甚至決定把他掃地出門。在他已經準備等待前往機場之時，卻遇上紐卡索聯的明星球員 Gavin Harris，Harris 明白事情原委後便把 Santiago 拉回紐卡索聯，並要求教練再給他一次機會，結果這次他終於把握到並協助球隊贏球，繼而以出色表現贏得隊友信任，甚至以進球成為紐卡索聯打進歐冠的大功臣，並因此獲得皇家馬德里的注視。

看完這個故事大綱，相信不少人會有很濃厚的「似曾相識」感覺，因為劇情幾乎跟經典足球漫畫《足球小將翼》的走向一樣，說穿了就是相當老掉牙的窮小子以超凡球技和貴人相助得以名成利就。故事吸引程度不足，自然要依靠其他東西搭配。《疾風禁區》就以媲美英超賽事的比賽實境畫面為宣傳重點，而且還因為是國際足聯有份合拍的電影，所以所有球隊名稱都可以起用現實足球世界的球隊名稱，更獲得一眾英超球星和貝克漢等當時得令的球星客串，可謂星光閃閃，光是在電影院的杜比立體聲的配合下，看著闊大的銀幕猶如與聖詹姆士球場的數萬名球迷一起感受英超賽事的氣氛，就已經值

回票價。而且由於獲得官方授權,所以提及比賽的畫面也是在真實的球場上拍攝,更增添觀眾的投入度。雖然部分比賽片段還是引用真實比賽片段,比如是 Santiago 為紐卡索聯射進致勝罰球的一幕,就引用了紐卡索聯球員 Laurent Robert 射破切爾西大門的經典進球片段。在電影院看的話,這些畫面會令人震撼,可是如果不是在電影院看,效果就相差很遠了。所以這部電影上映後雖然擁有不錯的票房,可是評價很一般。原本這部電影是三部曲,不過在香港上完第一部之後,然後就沒有然後了,這也是觀眾和片商給予的真實評價。

足球電影卻沒有足球
《Offside》

文：破風

不少廣東菜一向都是「名不符實」，比如是「海南雞飯」、「星洲炒米」和「揚州炒飯」都不是來自海南島、星洲和揚州，「菠蘿包」也根本沒有菠蘿（鳳梨），這些「名不符實」對於食客而言是理所當然，因為不會有人真的以為菠蘿包內有菠蘿，那麼自然來說「牛丸」沒有牛肉，「龍蝦丸」沒有龍蝦肉也不是值得大呼小叫的事。伊朗電影《花樣足球少女》（港譯《越位女球迷》）雖然連名稱也有足球，可是整部電影卻幾乎找不到球，所以應該也不能說它違反了香港的「商品說明條例」吧。

《花樣足球少女》著實無論從什麼角度來說都是一部足球電影，絕對不是「掛羊頭賣狗肉」，只是幾乎沒有比賽甚至皮球出現的畫面而已。要做到足球電影中沒有皮球也行，就要依靠劇本的能耐了。《花樣足球少女》就是以 2006 年世界盃資格賽伊朗對巴林為背景，由於伊朗政府以「保護女士」名義不容許女性到球場與男士觀看球賽，不過有一些女孩就是希望到現場見證國家隊贏球晉級世界盃決賽圈的珍貴時刻，所以用盡方法假裝男生，希望混進球場看球。不過球場各處有很多軍人把守，所以這些女孩幾乎全都闖關失敗，她們被軍人們困在看台以外，等待被送往軍法處置。在等待的期間，縱然只是聽著根本不懂足球的軍人敘述球賽過程，也足以牽動這些女生的神經。到了下半場開賽後，這些女生被送進

前往軍部的巴士，在途中也要求軍人打開收音機從而得知比賽戰況。後來巴士停在一個看到電視直播的鬧市地點，女生們才得以從巴士上遠眺比賽戰況。最終伊朗隊贏球晉級世界盃決賽圈，伊朗市民無論男女都上街熱烈慶祝，民眾甚至強行開車門把軍警拉出車外一起慶祝，女生們則趁機在慶祝的人群中逃走⋯⋯

　　這是一部很直白的借用足球來批判伊朗社會和政府不公平對待女性的電影，所以比賽甚至足球只是配角，有沒有比賽畫面也根本沒有差別。電影本身也很直截了當批評伊朗社會和政府的不是，比如是軍警跟被補的女生說，不讓女生到球場看球是因為不想女生聽到男士看球時的粗言穢語，女生便反問既然如此為什麼男士就可以粗言穢語。又例如有女生指出伊朗社會在之前的比賽中又容許作客的日本女球迷在球場看球，伊朗女生卻不可以的原因是否只是因為她們是伊朗人不是外國人。坦白說對於戲劇來說，這些對白都過於直接，根本沒有任何思考空間。不過如果從這一部是來自伊朗的波斯語電影來說，這樣的直白反而是比較適合，畢竟在伊朗以外的世界不會有太多人很了解伊朗這個相對封閉的國家，不說直白一點恐怕難以讓外人了解伊朗社會的荒謬。

　　結果也因為過於直白的批評伊朗社會和政府，所以這部電影從來沒能在伊朗公開播放，製作人也不能留在

伊朗。而在現實中，伊朗政府在 2018 年起因為禁不住國
際足聯的壓力而容許少量女性進場看球，相信這部電影
在這事上也應記一功。

營銷比劇情更精彩的
足球電影
《Bend It Like Beckham》

文：破風

破風

女子足球近年在國際足壇發展相當迅速，觀看女子世界盃賽事的人數也以倍數增長。不過在二十年前，女子足球仍然是少數國家才流行的玩意，連現代足球發源地英國也不重視女子足球，在首四屆世界盃決賽圈當中，英格蘭也只參與過一次。以女子足球為主題的《我愛貝克漢》（Bend It Like Beckham）卻在這背景之下製作和上映，而且在全球票房大賣，原因只在於能夠把「貝克漢」這個名字放在電影名稱上。

對於看到「貝克漢」這名字而購票進場的「貝粉」來說，看完這部電影之後一定覺得被騙，因為這部電影的內容幾乎與貝克漢無關。不過另一方面又不能說是無關，因為主角 Jess 最初是因為迷戀貝克漢踢球的英姿才開始踢球，從而推演至後來的故事。

Jess 是一名印度裔英國女生，很快從因為喜歡貝克漢而踢球變成純粹喜歡這項運動，而且球技也不錯。某一天她在街上跟男生踢野球的時候被當地女子隊的球員 Jules 看上，於是邀請她加入球隊。Jess 很想加入可是老爸不允許，所以她只能騙家人去打工，實際卻是去了踢球。直到有一次她跟隨球隊到德國比賽，當地媒體拍下和刊登了她踢球的照片，而 Jess 的父親看到了報道，才知道 Jess 隱瞞家人去踢球。

其實老爸不是反對她踢球，只是不想女兒遇上自己從前因為族裔而被板球隊排擠的悲劇。於是老爸決定先裝作不知，然後偷偷看她踢球，繼而在她姊姊結婚的那一天讓她離開婚宴去參與一場重要的比賽。結果 Jess 在得到父親的支持下協助球隊反敗為勝，她和 Jules 更因此獲得赴美國留學的獎學金。在機場等候起程的時候，Jess 和 Jules 卻看到貝克漢本尊，不過這時 Jess 已沉醉於與相戀的教練 Joe 擁吻，把曾經迷戀的貝克漢拋諸腦後了。

從故事來說，雖然是偏向於老掉牙的正面故事，至少劇情還是合符情理，沒有什麼荒誕或超現實英雄主義的元素，看起來已經令人覺得舒服很多。而且選角上相當不錯，兩大女主角 Parminder Nagra 和 Keira Knightley 演技和樣貌兼備，Keira Knightley 更憑藉這部電影一炮而紅，這部電影令她成為全球知名女明星的起步點，可說是這部電影的最大贏家。

當然這部電影最厲害的是找到當時已經是超越足球界的全球知名巨星貝克漢在故事結尾亮相，令貝粉稍為消氣，也令影片得以正名。另一方面，《我愛貝克漢》以印度裔女生為主角，而且全片的走向都是強調女生也可以做足球場上的明星，相信也能夠令女權主義者和種族平等主義者感到滿意，尤其是白人教練 Joe 選擇愛上

印度裔女生 Jess 而不是白人女生 Jules。因此這部成本只有六百萬美元的電影卻在全球獲得逾一億美元的票房收入，可說是商業營銷成為最大功臣。

如果足球場上出現了「花木蘭」

《She's the Man》

文：破風

電影感想

　　隨著近年在全球愈來愈多人討論性別平權的話題，愈來愈多運動項目容許跨性別運動員「轉換跑道」，從原本的性別組別轉為參與另一種性別的運動項目，造成擁有男性基因的跨性別運動員參與女性組別賽事，在擁有先天優秀下技壓群芳。當然如果換了是女生參與男性的比賽，就必須要克服更多的障礙才能獲得成功。

　　早於平權運動看見成效之時，美國導演 Andy Fickman 便推出電影《She's the Man（足球尤物）》（港譯《球愛可人兒》），來一個現代版足球界的「花木蘭」故事，以輕鬆的形式去觸及這個敏感主題。故事是以一名喜歡足球的女高中生為主線，女主角 Viola 一直是學校校隊的球員，不過因為學校要解散球隊令她沒球可踢。這時剛好她的孿生兄長 Sebastian 收到一所精英學校的入學信，不過 Sebastian 暗地計劃好偷偷去英國追尋樂隊夢，所以為了達致「雙贏」，Viola 便決定「代兄從軍」，並順利加入新學校的足球隊。

　　不過事情當然不會這麼順利，由於 Viola 是女生，所以縱然以往在女子球隊踢得不錯，到了男子隊便處於劣勢，因此只能發配到二隊，教練固然不太喜歡她，室友兼隊長的 Duke 也覺得這個「男生」的行為怪異。於是 Viola 在朋友的協助下，花了一段時間去學習男生的

行為，才開始令 Duke 和其他男生去接受她。當然其中也爆了不少笑料，比如是眾人驚訝「Sebastian」被皮球打中重要部位卻仍然「處變不驚」，「他」看到眾人的反應後才想到自己「是」男生，於是立即很誇張的掩住胯下慘叫。又例如 Duke 在應該是兩個男生居住的宿舍房間竟然找到衛生棉條，於是好奇地問「Sebastian」帶衛生棉幹麼，Viola 想了一會後便以踢球時偶爾會碰到鼻子流血，所以是用來止血的。Duke 聽後將信將疑，後來自己卻拿來用，還跟 Viola 說挺有效的，場面相當搞笑。

後來的情節就是一般的愛情電影和運動電影套路，就是 Viola 經過一番努力後終於升上一隊，並成為球隊主力成員。與此同時，跟 Duke 相處日久便生情，Duke 也懷疑自己中途轉了「Gay」。後來真正的 Sebastian 回來了，謊言也自然不攻自破，因此 Duke 和 Viola 之間發生了一些風波，不過為了贏球和讓 Viola 參與比賽，所以在場上繼續以男生的身分出場，結果當然是贏球啦！贏球後便有情人終成眷屬啦！

簡單來說，這是一部以足球為背景，以宣揚「女生也能在男生的世界闖出一片天」作招徠，內容其實是青春愛情故事的電影，光是這樣已經看到本片的商業計算是多麼精準。當然如果當作是商業娛樂電影來看，這部

運動

電影是相當不錯的，至少令人看得開心。只是如果是想看一下跟運動尤其是足球有關的原素，恐怕這部電影就不是適合之選了。

放開自己，
世界其實很大
《Looking for Eric》

文：破風

破風

對於 1990 年代的曼聯球迷來說，Eric Cantona（坎通納）可說是地位如神的頭號球星，連貝克漢都要稱他一聲前輩。這名性格球星曾經因為自己的火爆脾氣而影響足球事業發展，卻能以精湛球技完成自我救贖，成為萬人敬仰的傳奇。這樣的偉大人物自然成為電影人希望拍攝的素材，《尋找坎通納》便是其中之一。不過這部電影不是他的傳記，卻是一個需要他照亮他人，令他人也完成自我救贖的故事。

《尋找艾瑞克》的英文官方名稱是《Looking for Eric》，看起來以為是有什麼事要找退役已久的 Eric Cantona 出來，不過原來這是一個尋找另一個 Eric 的故事。「另一個 Eric」說的是故事的主人公也是叫 Eric，他只是一個中年失意郵差，而且經歷過三段失敗的婚姻，因此跟兩個前妻留下的繼子一起生活，可是兩個繼子都不長進，同處一室卻形同陌路，令 Eric 自嘆很久已經不知道什麼是快樂。他有一群很好的同事，也是以往一起去看 Cantona 踢球的球友，為了令他開心而想盡辦法跟他說冷笑話，可是 Eric 並不領情。後來 Cantona 突然在他面前出現，這當然不是本尊，只是他的思緒製造的幻象，不過這個 Cantona 卻變成他的心靈導師，在他不知道如何解決生活和人際關係的時候，總是化為智者引導他前行。因此 Eric 開始跟繼子們改善關係，也勇敢跟首

任前妻和二人所生的女兒復和。當繼子因為捲進黑幫分子而惹上麻煩，也是 Cantona 勸勉 Eric 要信任朋友，找朋友們幫忙。結果朋友一呼百應，召集了數十人以 Cantona 之名惡搞黑幫分子，令繼子得以脫險。

或許 Eric 的前半生充滿失敗，尤其是三段婚姻都以失敗告終，就是因為過於封閉自己所致，夫婦間的相處若缺乏溝通便肯定失敗，最終導致破裂，他的封閉從起初冷待同事的心思可見，以正常人來說如果被 Eric 這樣對待，很可能會令人相當不快，不過他們沒有，還經常聚起來討論應該可以怎樣幫助他。所以後來 Cantona（其實是他自己的潛意識）要他嘗試改變做人的態度，結果就很不一樣。當然這部電影的結局實在是太理想，甚至是不符合現實。縱然以一般現實環境來說，就算 Eric 肯改變都很難會有這麼理想的效果，至少不會立即獲得這麼大的改善，肯改變的結果很大機會是會變得更好。

這部電影可說是跟球場沒什麼關係的「足球電影」，不過也有不少情節跟足球有關，例如 Eric 跟 Cantona 交流時會有 Cantona 回想昔日的球場片段，甚至插進 Cantona 在曼聯時代的經典片段（當然不會有 1995 年飛踢水晶宮球迷的一幕），可見電影製作人真的很喜歡 Cantona。而 Eric 說他已經十多年沒有看球，當繼子跟朋友去看歐冠支持曼聯，他也是興緻缺缺。本片拍攝的

時候就是 Cantona 退役了十多年的時候，所以與其說 Eric 是曼聯球迷，倒不如說是 Cantona 的球迷。或許這就是不少老球迷的寫照，是支持球星多於球隊，當支持的球星退役後便失去看球的興趣，並經常慨嘆新不如舊。對於看球年資已經不短的球迷，例如小弟來說，這一幕確實感慨萬千。

令人失望的
足球紀錄電影
《Next Goal Wins》

文：破風

破風

足球和電影都是娛樂事業，所以對觀眾而言，無論是球賽或是電影，必須要有趣才能吸引觀眾看下去。就算趣味這一方面較欠奉，至少也應該讓觀眾從觀賞過程中得到些什麼，才算是一場及格的足球比賽或是電影。以美屬薩摩亞足球隊為主題的《下一球成名》（Next Goal Wins），就很遺憾地沒能符合上述這些條件。

《下一球成名》的故事來自在 2001 年舉行的一場世界盃大洋洲區資格賽，當時還在大洋洲足聯的澳洲對美屬薩摩亞，結果澳洲以破紀錄的 31:0 大勝一場。當然這部電影的主角是落敗的一方，美屬薩摩亞在這場國際足球史上最大敗仗之後，成績仍然沒有起色，還是大洋洲區的魚腩部隊。

不過這個小島國並沒有放棄參與世界盃決賽圈的夢想，所以這部電影就是記錄他們為這個目標而奮鬥的故事。美屬薩摩亞足球隊克服缺乏優異場地練球的問題，也特意邀請美籍荷蘭裔教練 Thomas Rongen 執教，這名教練引進職業球員的訓練模式，希望令這支由業餘球員組成的球隊進步。而且為了增強實力，Rongen 特意遠赴西雅圖邀請在 2001 年失了 31 球的老門將再次為國效力。結果美屬薩摩亞在 2014 年世界盃大洋洲區資格賽

首輪賽事取得史上首場世界盃勝利，第二場比賽也和局，可惜在最後一場「薩摩亞德比」落敗，再一次跟世界盃決賽圈夢想告別。

坦白說以這一個背景來創作故事，確實可以是一個相當勵志的足球電影，所以已經有影業人士在 2022 年以這個故事開拍戲劇電影版本。不過這一部只是以記錄片湊合而成的《下一球成名》，效果卻是令人失望，主因是整部電影只是平舖直述美屬薩摩亞在 2014 年世界盃資格賽的備戰和比賽過程，當中的細節特別是應該令人感動的情節，比如是如何說服失掉 31 球的門將從傷痛之處走出來，再重新為國效力，以及 Rongen 教練施了什麼魔法令美屬薩摩亞隊從每戰必敗變為終於贏球，這些完全沒能在電影中看到。而且本片的表達手法相當沉悶，幾乎沒有起承轉合和高低起伏，比國際足聯近年的官方製作《世界盃大電影》還要沉悶。

另外，《下一球成名》也把不少篇幅放在描寫史上首個參與世界盃賽事的跨性別球員 Jaiyah Saelua 身上，誠然本是女兒身的他成為男足世界盃第一人是不應放過的題材，他的參賽也在某程度上反映美屬薩摩亞的足球境況。不過關於他的故事又相當片面，甚至只是為了突

顯他為跨性別人士踏出第一步才為他留下不少篇幅，反而其他美屬薩摩亞球員的奮鬥故事幾乎沒有提及，這樣的處理手法只會令觀眾覺得電影製作人只是借題發揮甚至以此宣揚某些立場而已，至少我自己是這樣覺得，所以我希望戲劇電影版本能夠解決這些不足吧。

令人動容的冠軍之路
《藍色夢想—進軍溫布利》

文：破風

　　每一個比賽的冠軍只有一個，要在強手林立的比賽中成為唯一的贏家，就必須克服無數的困難，以及擊敗每一個強敵，才可以做到登上巔峰的人。正是由於每一個冠軍都是來之不易，所以勝利者都會獲得歌頌，近年也有不少這類冠軍球隊的紀錄電影出現，由義大利國營電視台製作的《藍色夢想—進軍溫布利》就是令人看了會很感動的。

　　《藍色夢想—進軍溫布利》說的是義大利國家隊在遲延了一年舉行的 2020 年歐洲盃決賽圈，從揭幕戰首戰奮戰到決賽，最終在溫布利球場擊敗地主國英格蘭贏得冠軍的全紀錄故事。雖然這一部可以說是由勝利者所寫的歷史檔案電影，不過電影的重點不在比賽過程，也沒有過分歌頌主角義大利國家隊是怎樣厲害。相反影片花了不少篇幅提及義大利隊在歐洲盃一個月的征戰中遇上的困難，比如是全國人民帶來的期望，尤其是義大利隊的分組賽都是在主場羅馬出戰，加上義大利國家隊在 2018 年世界盃沒能參加決賽圈，令球員在分組賽所走的每一步都充滿壓力，每一場勝利過後才能鬆一口氣。

　　《藍色夢想—進軍溫布利》好看的地方在於影片對於人性的描寫。由於影片所說的是義大利國家隊的奪冠之路，並不是歐洲盃決賽圈回顧，所以只提及了義大利在這一屆比賽參與的七場賽事。不過影片也沒有忘記收

錄在這一屆歐洲盃最震撼世人的一件事，就是丹麥球員埃里克森（Christian Eriksen）在比賽時突然心臟病發倒下幾乎喪命的事件。影片收錄了當時正在休息的義大利隊球員觀看直播時感到愕然，義大利隊球員巴雷拉（Nicolo Barella）更是埃里克森在國際米蘭隊的隊友，所以當巴雷拉得知埃里克森出事後，立即掩面走進房子，就算看影片的時候大家已經知道 Eriksen 最終幸運地死裡逃生，也能夠感受到巴雷拉的難過。

除了這一幕，《藍色夢想—進軍溫布利》收錄了不少義大利隊在聚餐和乘坐飛機去比賽時一起高歌振奮士氣的片段，雖然我不是義大利隊的球迷，也從中感受到這一支球隊士氣高昂，連自己也會受到振奮！當義大利隊左後衛斯皮納佐拉（Leonardo Spinazzola）在八強戰受傷，令他無法在四強戰和決賽上場，義大利隊總教練曼奇尼（Roberto Mancini）也在比賽前在白版公布正選陣容的時候，故意把斯皮納佐拉的名字也寫進去，雖然這是開一個小玩笑，也令觀眾感到就算球員無法再上場，都仍然被教練牢記在心。

《藍色夢想—進軍溫布利》以義大利隊高舉歐洲盃獎盃的畫面作結，並配上他們在 1990 年以地主國身分舉辦世界盃決賽圈的主題曲《To be Number One》，更是畫龍點睛的妙作！1990 年世界盃對於不少老球迷來

說是難忘的回憶，對義大利隊來說更是很大的遺憾，因為他們沒能在自家門口奪冠。雖然義大利在 2020 年歐洲盃也是在溫布利球場奪冠，不過好歹也是在羅馬踢了幾場比賽，也算是補償了當年的遺憾，能夠成為 Number One 了，實在是完美不過的結局。

球星如雲的
一部足球電影
《Goal2》

文：破風

破風

對於足球電影來說，如果有真實的球星參與演出，說服力和叫座力肯定大增。不過有球星壓場是否就代表電影一定成功呢？《疾風禁區 2》（Goal2）給出的答案是「否」！

《疾風禁區》成功吸引全球球迷的關注，觀後感雖然好壞參半，不過肯定的是成為國際足壇的話題，所以催生了電影裝作團隊為這部電影拍攝「三部曲」，《疾風禁區 2》便是第二部曲，主角仍然是來自美國的墨西哥裔球員 Santiago Munez，故事舞台則由英超搬到歐冠賽場，背景則是歐冠最成功的球隊皇家馬德里。

故事內容是 Santiago 在紐卡索聯表現出色，所以跟前隊友 Gavin Harris 一起獲號稱為「銀河艦隊」的皇家馬德里邀請加盟，並故意把 Michael Owen 從皇馬加盟紐卡索聯的真實事件混為一談。由於某大體育品牌是皇家馬德里和國際足聯的共同贊助商，所以在這部電影號稱是國際足聯官方協製之下，皇馬眾星都以客串身分上場，包括「七張 A」之一的 Raul、Iker Casillas 和最大的明星貝克漢，令這部電影頓時變得星光閃閃，好不熱鬧。

故事講述 Santiago 在皇家馬德里初期也是一帆風順，很快便成為球隊的正選。而在名利雙收的同時，

Santiago 也跟皇馬眾星一起渡過夜夜笙歌的生活，當中竟然安排他和 Casillas 及貝克漢等球星一起洗三溫暖大談享受夜生活的情節，對於強調「政治正確」的國際足聯官方產品來說簡直是不可思議，這不是直接承認球星們「下班」後的私生活就是小報報道一般的糜爛麼？OK，劇組讓我們「了解」球星們的私生活後，便說 Santiago 開始遇上各種成為球星後的困難，先是在場上表現開始不佳而失落主力位置，然後有一個突然出現的弟弟來擾亂他那本來已經不平靜的生活。而且因為成為皇馬球星，他也跟在紐卡索認識的女友感情生變，連當初為他穿針引線進入紐卡索的經理人 Glen Foy，也因為一些小事而鬧翻，總之是諸事不順。

好吧，這始終是一部由國際足聯協製的足球電影，所以後來還是需要加插足球比賽場面，這次的背景是以 2006 年歐冠決賽為藍本，對手是兵工廠，不過主角由巴塞隆納變為皇家馬德里。Santiago 在這場比賽只擔任替補，當然劇情需要的關係，所以 Santiago 一上場便以一個助攻和一個進球協助球隊追平，到了加時階段，貝克漢以招牌罰球為皇馬射進致勝球，協助皇馬再次登上歐洲之巔。

看到這裡，相信不少人都會覺得這部電影的情節實在過於陳腔濫調，就是一個從鄉下地方成名的小子得以

飛黃騰達打進大都會上流社會，卻因為紙醉金迷的生活而一度迷失，繼而醒覺並完成自我救贖的故事。

故事結構比首部曲更薄弱，當然如果是以追看球星演出以及窺探球星的私生活，相信本片也能滿足這一批觀眾。比賽場面上，雖然跟首部曲一樣是抽取部分真實比賽片段作素材，不過效果似乎比不上首部曲，也許是這部曲沒有在台港的電影院公映，在家中電視觀看的效果會差很大，也是其中一個令比賽場面素質打折的原因。總括而言，以看球星的角度來看這電影，也值回票價了。

足球撐起了
喜劇之王的餘暉
《少林足球》

文：破風

破風

　　足球是世界上最受歡迎，參與人數最多的運動項目，這一點就像太陽是從東邊升起，西邊降落一樣，根本沒能任何爭議的地方。所以在電影加上足球原素，甚至以足球為主題，其實是很容易收到事半功倍的效用。在最近三十年的華人喜劇世界之中最具影響力的周星馳，也曾經用足球作為電影主題，甚至因此令他走上國際。沒錯，今天說的就是大家都應該看過的《少林足球》。

　　《少林足球》的劇情相信大家都很清楚，不少人甚至可以將對白倒背如流，所以我也不在這裡重複了。這部電影雖然已經不知不覺的是二十多年前的作品，不過到了今天回看，還是跟大部分「星爺」在九十年代黃金時代的電影一樣，無論多看多少次都一樣令人會心微笑。

　　當時的「星爺」早已經腰纏萬貫，是擁有自己的電影公司的大老闆，卻在《少林足球》再度飾演失意的市井小人物金剛腿五師弟，為了推廣少林功夫而組織足球隊參加比賽，最終對抗惡勢力獲得勝利，看起來仍然沒有違和感，可說是他的功力使然。如果對比起往後的《功夫》以及《長江七號》，就更加覺得《少林足球》仍然能夠以小人物形象令人看得過癮其實是很不容易。

　　說回足球的部分吧，打從周星馳出道以來，都沒有聽說過他特別喜歡和參加足球運動，所以在成名多年之

後以足球為電影主題，或許是因為足球運動實在太受歡迎，值得他拿來挑戰一下自己。更加可能的是當時的他開始進軍大陸市場，而 2001 年就是中國隊在世界盃資格賽成績優異的時候，大陸的足球熱潮很厲害，所以從商業角度來看是計算準確的。

最終結果也證明「星爺」的選擇是正確，電影在大中華地區都很受歡迎，雖然部分地方有些時候因為一些特殊因素而無法上映，想看的人總是找到方法看到，而且有很多的好評。

除了大中華地區，這部電影吸引了美國好萊塢的關注，才令星爺能夠在三年後跟好萊塢的大公司合作推出《功夫》。另一方面，《少林足球》在日本也大受歡迎，後來也吸引了日本的製作公司合作，拍攝又柴咲幸主演的電影《少林少女》。猶如星爺在戲中的對白：「少林功夫和足球，有得諗喎（廣東話「有看頭」的意思）！」相信足球在星爺打進世界影壇的方面應記一功。

運動 電影感想

足球真的大於生死？
《Escape to Victory》

文：破風

要說足球電影的經典，相信不少人會提及球王貝利有分參與的《勝利大逃亡》（Escape to Victory）。不過由於這部電影播放年代已經久遠，是已經超過四十年歷史的電影，所以到現在看過的人或許不多。我也是在最近才有機會看一次，發現除了影片的聲畫效果難免沾上「歲月的痕跡」，這部電影看起來其實滿不錯的，難怪可以稱為經典。

《勝利大逃亡》其中一個做得好的地方，就是劇本突破時代的限制。這部電影的故事背景是設立在第二次世界大戰期間，一名本身是球迷的納粹德軍長官在戰俘營遇上被擄的前英格蘭國腳 Colby，於是想到組織一場德國隊擊敗各國戰俘組成的盟軍隊的足球賽，藉此宣傳納粹德軍的強大。另一邊廂，英軍覺得可以藉此安排戰俘逃走，於是說服 Colby 答應比賽，於是徵召了貝利、Osvaldo Ardiles 和 Bobby Moore 等多名世界知名的退役球星飾演的各國戰俘組成球隊，球員當中還有「藍波」Stallone 飾演的加拿大士兵。

雖然盟軍隊有貝利等球星，不過德軍為了確保贏球達到宣傳效果，所以跟《少林足球》的強雄一樣操控裁判，結果貝利被踢到重傷，裁判也是沒有判德軍犯規。所謂「裁判也是我的人，跟我鬥？」，德軍自然贏得很輕鬆，上半場已經領先四比一。本來按照計劃，盟軍球員

在半場的時候就接應球場外的幫手，從更衣室爬地道逃走。正當計劃幾乎成功之際，盟軍隊球員卻相信自己能反敗為勝，於是說服想逃走的 Stallone 也留下。結果盟軍在下半場真的追成平手，本來不懂踢球的 Stallone 也在最後一刻救出對手的十二碼，令比賽最終和局終場。球迷在比賽後全部闖進球場，並且掩護盟軍球員逃走，德軍縱然有槍也只能在寡不敵眾的情況之下，目送著貝利等球星消失於人群之中……

《勝利大逃亡》的劇本還有一個做得好的地方，就是跟足球相關的劇情描寫得並不馬虎。劇組並沒有因為飾演盟軍球員的是貝利和 Bobby Moore 等世界級球星，就把他們寫成像《足球小將》的大空翼等神人，在比賽中施展衝力射球就輕鬆贏球，反而是說他們本來是世界級球員，但是畢竟已經淪為戰俘，尤其是從東歐集中營拯救的人已經跟死亡很接近，所以無論如何腳法出眾，也要花時間去回復身體和心靈的狀態，也要吃多一點東西才可踢球。而且面對裁判的不公以及對手的粗暴踢法，也只能陷入劣勢。

當然這部電影也有令我糾結的地方，就是球員們在半場休息的時候可以逃命，卻因為想贏一場比賽而放棄，甚至在贏球之後很可能被德軍報復而喪命，這樣的代價是否太大？現代人時常否定前利物浦領隊 Bill Shankly

的名言「足球大於生死」，不少愛名聲金錢多於足球的冠軍級球星，更加以各種行為「說明」他們的立場。當然在足球還沒有商業化的年代，球員們也許真的對足球熱愛得比生命更看重。我自己就對此仍然抱有一點質疑，當然我也希望我這樣的歪心想法是錯誤，至少在現在這個足球運動變得非常功利的年代，還能夠從往昔看到足球運動所帶來的純真。

堅信不放棄
就會有奇蹟
《流浪漢世界盃》

文：破風

破風

　　世界盃對於大部分人來說，就是每隔四年就在電視機前，跟朋友們一起看比賽，支持一下自己心愛的球隊，他們贏了就高興，輸了出局回家就失落一個禮拜。要參加世界盃的話，要買到票進場就已經很不容易，更不要說去踢世界盃了。對我們一般人來說，踢世界盃都猶如天方夜譚，更何況是露宿街頭，連一個固定居所都沒有的街友（無家者）呢。

　　基督教福音電影《流浪漢世界盃》就希望告訴大家，只要不願意放棄的話，奇蹟就會發生。這部電影是取自真人真事改編而成，內容是社工阿東為了幫助一群街友（流浪漢）重拾積極人生，令他們的生活有些目標，於是邀請這群流浪漢組織晨光足球隊，參與無家者世界盃的香港區選拔賽，贏了的話就可以代表香港去德國參與世界盃。

　　晨光足球隊的隊員都有不同的缺憾，當中有吸毒者，有終日借酒消愁的醉漢，有連跑都跑不動的胖子，幾乎沒多少隊員是懂踢球的。加上他們本身的價值觀因為以往的經歷影響之下，都變得很消極負面，所以當他們跟稍有組織的街霸隊交手，只是踢了一會便兵敗如山倒，半場比賽已經輸了九球，令隊員意志更消沉之下立

即跑光，球隊立即解散。還好隊員們後來不希望人生就這樣消沉下去，所以決定回來重組球隊，然後努力自強克服困難，最終在選拔賽進了決賽，還在劣勢之下反敗為勝，得以代表香港參加世界盃。

電影情節就是希望鼓勵觀眾面對逆境也不要放棄，所以或許故事主軸是有點老掉牙，不過由於故事是來自真人真事，所以相信晨光足球隊的原型「曙光隊」當初從創立，到後來能夠代表香港參與世界盃，而且不是一次，是換了幾次隊員參與了幾次世界盃，當中要克服的困難一定比電影所說的要大得多，要多很多。

電影之中的心理治療師鼓勵隊員如果遇上困難，可以用五個句子來告訴自己和告訴別人，做得不好是因為沒能好好學過，所以希望能夠有機會好好去做，並且相信好好學習好好去做的話，一定可以做得更好。或許就這樣看起來，「五個句子」好像是催眠自己居多，不過至少是幫助自己正面面對困難，不僅是踢球，做任何事都能夠踏出正面的第一步，總比一直說「我死定了」，「一定不可能的了」好吧。

能夠幫助流浪漢的可以是籃球，也可以是排球，不過為什麼是足球呢？就是因為足球是世界上最受歡迎的

運動 電影感想

運動，在香港也是最多人參與的運動，只要雙腿能跑就可以玩，對於流浪漢來說也是最容易入門的運動，所以足球再一次發揮助人重拾生命方向的作用。

言多必失《魔鬼聯隊 The Damned United》

文：破風

　　布萊恩克拉夫是英格蘭足球史上最偉大的教練之一，他和搭檔彼得泰勒合作，成功讓德比郡隊從二級聯賽鹹魚翻身，原本面臨降級危機的德比郡隊一路飆升至聯賽冠軍，升級後便拿到英超第四力壓群雄，並於第三年即 1971 至 1972 年賽季勇奪英超冠軍。

　　但克拉夫是個大嘴巴，在媒體面前毫不掩飾的批評，尤其是對里茲聯隊的教練唐雷維更是恨之入骨，兩人的樑子在第一次交手結下，唐在入場時故意對克拉夫視而不見，不僅沒有握手，還選擇讓球員以假摔獲得十二碼球跟不當手段傷害對手，這讓原本準備好香檳，想跟唐對飲的克拉夫非常火大。

　　命運總愛捉弄人，唐在里茲聯隊拿下二次英格蘭頂級冠軍及五次亞軍，因此接手了英格蘭國家隊總教練，離開里茲聯隊，而唐竟然希望由克拉夫接手里茲聯隊，大嘴巴的克拉夫在上任前接受採訪，遲到的他竟然讓董事會等了一個多小時，也埋下了他只上任 44 天就離開的地雷。

　　這部電影雖是改編自小說，很可惜的是只把克拉夫的黑暗面放大，卻把他的足球才華無限縮小，因此帶有極度的偏見，特別是在里茲聯隊的 44 天，卻忽略了他在諾丁漢森林隊的成就，即二級聯賽升級至頂級當年就奪冠，以及兩度聯賽盃冠軍都隻字未提，只在片尾拿出克拉夫本人紀錄片說明兩度拿下歐洲盃冠軍，且在電影開拍時，克拉夫早已去世，如此態度對待一個偉大的教練實在讓人難以接受。

膽大包天
《馬德里金庫盜數 90 分鐘 Way Down》

文：破風

　　沃爾特有個專業的打撈團隊，詹姆斯是團隊中的潛水員，技巧高超，在一次尋寶的過程中找到寶藏的關鍵，刻著藏寶地座標的三枚錢幣，還有一些寶物，不過被西班牙海巡抓到，國際法庭認定寶物是西班牙王室的資產，因此這些寶藏被軍隊送至戒備森嚴的西班牙銀行，並放在最安全的保險庫內。湯姆是個天才大學生兼工程師，他竟然拒絕了年薪四十萬的工作，也同時拒絕八家大公司的邀約，卻接受了沃爾特的邀約，一起把寶藏從銀行中偷出。

　　團隊在西班牙會合，除了沃爾特、詹姆斯，還有女主角洛林、駭客克勞斯、採購與雜務西蒙、當然還有絕頂聰明的湯姆，團隊很快得到銀行內部監視器畫面，並且以各種手段得到銀行內部的結構，最終找到保險庫的位置，但有重重難關，只有一種狀況可以混進銀行，那就是西班牙足球隊踢進總決賽，當然他們也真的踢入總決賽。

　　費盡千辛萬苦，終於還是讓他們進入了保險庫，此時西班牙街道上擠滿足球迷，都在看著大螢幕上的轉播，就連銀行的主管也不例外，詹姆斯、洛林、湯姆進入保險庫並找到錢幣，但詹姆斯是叛徒，趁著大量的水灌入保險庫率先逃走，洛林、湯姆也隨後逃出銀行，並混入人群扮成球迷順利逃走，而西班牙球星伊涅斯塔在加時賽射破荷蘭大門，西班牙奪得冠軍，但事情並沒這麼簡單，錢幣上的座標是英格蘭銀行，於是他們策劃在兩年後的倫敦奧運時動手……

門關了，
還有光明的窗戶
《獻給你的徽章》

文：破風

破風

　　「夢想」對不少人來說好像是遙不可及的事，被生活折騰的人固然難以再抽出時間和心力去追夢，而令人對追夢卻步的更主要原因，是一旦失敗就連夢想也失去，完完全全變成了行屍走肉。所以因為不可抗力的意外失去了夢想，對於一個人來說是可說是多麼大的打擊。日本電視電影《獻給你的徽章》的主角鷹匠和也就遇上這樣的不幸，還好上帝關了他的前門，他仍然能從窗戶之外找到新的夢想。

　　《獻給你的徽章》是講述從小就是足球明星，長大之後得償所願成為 J 聯賽球隊千葉市原的主將，還獲選成為日本國家隊隊員。可是就在成為國腳的夢想正式實現的前一步，卻因為車禍導致下半身癱瘓，不僅再無法踢球，連站起來也再無法做到。對於一個為足球奮鬥了二十年的人來說，一夜之間夢想破滅，還要永遠跟輪椅為伍，這絕對是極大的打擊。鷹匠當然因此意志消沉，還刻意趕走未婚妻。還好未婚妻反而更堅定與鷹匠結婚的意念。與此同時，鷹匠在擔任殘障籃球隊教練的福利官介紹下接觸殘障籃球，才開始對生命重燃熱情。於是鷹匠重新做人，跟 Wings 籃球隊一起成長，從業餘球隊進步到拿下日本盃賽冠軍，最終在殘障籃球界別一圓國家隊代表的夢想，甚至代表國家參加帕奧。

職業運動員雖然經過系統訓練，在身體機能上比普通人勝一籌，就算要轉換運動項目的發展方向，也會比一般人容易。不過要從踢足球的轉為殘障籃球國手，就算把最困難的突破自身心理關口這問題挪開，二十多歲才開始訓練從沒接觸過的手部運動，還要玩得比大部分人厲害，某程度上看起來實在很天方夜譚。不過鷹匠和彥的故事，卻是來自真人真事改編而成，若非在看完這部電影之後去了解這背景，我肯定不會相信這種事情會真的發生。鷹匠和彥的故事是來自一名叫京谷和幸的前選手，他在 1993 年 J 聯賽成立之時，正是效力鷹匠的市原隊，不過他沒有鷹匠那麼厲害可以踢到國家隊。京谷和幸在 1993 年 10 月的聯賽盃第一次為市原隊踢職業賽，可是這已經是他僅有的職業足球賽經驗，因為在一個月之後他就遇上車禍導致半身不遂。失去足球夢想的京谷後來參與殘障籃球，還在 2000 年雪梨帕奧開始，連續四屆代表日本參加殘障籃球項目。退役之後，京谷還擔任日本隊的總教練，甚至在東京帕奧率領日本拿到史上第一面殘障籃球銀牌，可說是比電影更精彩。

除了京谷和幸，在國際足壇還有另一個類似的勵志故事，主角就是曾經代表烏拉圭踢過 2002 年世界盃決賽圈的前鋒 Dario Silva。Silva 在 2006 年離開英超球隊樸茨茅斯之後，回到烏拉圭遇上嚴重車禍導致失去雙腿，

比京谷和幸好一點的是 Silva 當時已經 34 歲，只是提早一點退役，不過失去雙腿仍然是非常不幸的事。還好 Silva 能夠振作，在失去雙腿之後轉戰划艇和馬術都取得一定成就。後來他在裝上義肢之下，甚至可以「復出」參與慈善足球賽。所以當我們在面前的路遇上失意的時候，可以看一下京谷和 Silva 的故事，或許可以藉此鼓勵自己說：「他們能找到新天地，我應該相信我也可以！」

年少無知
才會義無反顧
《The Raft》

文：破風

　　撇開肺炎疫情帶來的影響，你到底有多久沒進球場，為你支持的球隊歡呼吶喊呢？也許隨著年紀長大，我們當中不少人會因為不同的緣故，而逐漸失去了進場的熱情。不過當我們回憶起以往跟成千上萬志同道合的球迷，一起在球場上感受比賽帶來的激情，總會覺得能夠回到年少時，再去感受一下這麼美好的時刻是有多好。

　　以色列電影《The Raft》就是以描述三個渴望在球場上為心愛的球隊打氣，甚至不惜為此冒險的故事。Ido、Erez 和 Yoni 三名少年是以色列豪門球隊馬卡比海法的球迷，當他們知道愛隊在歐冠作客擊敗利物浦之後，就決心要在愛隊主場迎戰利物浦的時候買票進場支持。

　　可是當他們滿懷希望去球場外的售票處購票的時候，卻發現竟然空無一人，原來這時他們才知道歐足聯因為安全問題，所以已經將比賽移師到地中海對岸的塞普勒斯上演。去塞普勒斯的機票費用是這三名求學少年無法負擔的，於是由於父親是從事海員，所以從小跟船隻為伍的 Ido 忽發奇想，邀請 Erez 和 Yoni 一起自製大型木筏，划去地中海的彼岸為愛隊加油。當他們出發的時候，才發現對 Ido 有好感的女網紅同學 Sasha 竟然早已潛進木筏內，於是三人行變為四人行。可惜年輕人總究是年輕人，所以他們竟然因為睡過頭而偏離了預定的

航道，甚至因此幾乎被巨浪吞噬，幸好他們最終獲救。雖然他們回到岸上的時候，已經透過電視直播見到愛隊幾乎肯定被紅軍反敗為勝，既無法到現場支持愛隊，愛隊也沒能贏球，不過他們在旅途上成長了，友誼更穩固了。

如果以理性現實的角度來看《The Raft》這部電影，相信會很容易令人出戲，因為 Ido 等三人的計劃太天真，根本不可能實現，比如是木筏駛進地中海根本是尋死，就算大難不死平安抵達，也必然被鄰國視為非法入境。而且當四人漂流大海之際，竟然還能以無線電跟在海法的 Ido 父親求救。當然這部電影的主角群全是不知天高地厚的年輕人，所以也可以姑且原諒一下他們，畢竟這樣的發展才切合年輕人的角色設定吧。

電影中也有一個令我會心微笑的小插曲，就是 Sasha 被三人發現之後，Erez 認為她不是球迷而準備將趕她下船，Sasha 卻立即背出馬卡比海法的正選十一人陣容出來說服 Erez。不過後來 Sasha 才跟 Ido 說自己根本不喜歡足球，只因為想跟著 Ido 一起去冒險才去記住球員名字。相信不少球迷看完這一幕之後，也很希望有這麼一個漂亮可愛的女朋友吧。

運動 電影感想

《灌籃高手》

文：君靈鈴

君靈鈴

　　《灌籃高手》這部家喻戶曉的動畫片在當年著實席捲了很多人的青春歲月，而且影響力之深遠，一直到現在都還可見一斑。

　　不過因為這部動畫其實滿長的，故事也很盤根錯節，而且當年還在求學階段，所以並不是很有時間每一集都追到，但基本上劇中那些頗有名氣的人物倒是到現在都還印象深刻。

　　主角櫻木花道就不用說了，一頭紅髮無比醒目，一開始的無知與自大也讓人莞爾一笑，再來就是赤木剛憲這位被暱稱大猩猩的人物，每回抓狂的時候總是很搞笑，還有就是當年人氣完全不輸櫻木的流川楓，冷漠的神情跟現在電視劇上的霸道總裁頗有幾分相似。

　　另外像三井壽、宮城良田、仙道彰、牧紳一等等，也都是讓人印象深刻的人物，而櫻木的暗戀對象晴子，還有他常不知死活動手捏臉的安西教練等人物也都是回憶滿滿，想起來就會讓人會心一笑。

　　但《灌籃高手》之所以引人入勝並不是在搞笑的部分，而是對運動的熱血，因為喜愛籃球而揮灑汗水不畏困難，就算遭遇挫折也不放棄，反而更用力精進自己的球技，為的只是在球場上發光發熱，創造屬於自己的一片天地。

　　所以老實說這部動畫片雖然是部動畫外，其實在很多方面都刻劃的很深刻，雖然主體是籃球，可是我們還可以看到很多籃球之外的內容。

　　像隊員之間的衝突與羈絆、人在遭遇挫折時的情緒轉換、教練與球員之間的情感交流、對手之間那種亦敵亦友的關係等等，都是這部動畫片的看點。

　　雖然有些人可能會說我不愛運動、不愛籃球，所以不看這種東西，但實際上《灌籃高手》會那麼受歡迎可不僅僅因為它就是部籃球動畫，而是它蘊含的內容很豐富很顫動人心，才會讓它歷久不衰，讓人無限回味。

運動 電影感想

《心靈投手》

文：君靈鈴

　　《心靈投手》是一部改編自真人真事的美國電影，在 2002 年上映，距今已經過了很多年，不過即便過了這麼久，這部圍繞著棒球與勵志為主題的電影還是很值得一看再看。

　　以吉姆莫瑞斯的真實遭遇改編的這部電影，最特別之處是因為吉姆是到 35 歲才參加職棒的選秀會，而且還是因為跟學生打賭才做出這個改變自己一生的決定。

　　而在電影裡對吉姆的青少年時期並沒有太多的著墨，而是著重在中年吉姆內心的掙扎，因為這時已有家庭與孩子的他，對於自己是否該追求自小以來的夢想感到很遲疑。

　　不過後來他還是在各種聲音與質疑中選擇了追逐夢想這條路，並順利進入聯盟且成為美國職棒史上幾位讓人印象深刻的老菜鳥之一。

　　基本上這部電影的主軸就是勵志，接著附帶的就是一種「人到了一定年紀是否還要放任放縱自己追求可能遙不可及的夢想」的氛圍。

　　當然要與不要都由自己，像此片主人公選擇了與命運賭它一次，而他賭贏了這把成為一個奇蹟的存在，但對很多人而言此舉其實看起來太過冒險，這也就是為什

麼片中主人公身邊會有那麼多質疑的聲音，因為這就是
人之常情。

再加上吉姆父親的阻攔這個部分，更讓某些人心有
戚戚焉感覺自己感同身受，因為很多時候如果夢想離自
己的現實生活或是父母的期望太遠，還真的都會被直接
干擾，吉姆就是一個很好的例子。

不過話說回來，當初在看完這部片之後除了佩服主
角的勇氣外，其實也在想，敢這樣拿出所有勇氣睹這一
把的人到底在全世界占有幾分之幾。

誰是那個敢追的人？

誰又是那位安於現狀的人？

運動 電影感想

《魔球》

文：君靈鈴

　　《魔球》這部電影自上映以來評價就很好，而當初會觀看也是因為身邊朋友不斷推薦，所以才會找了這部電影來觀看。

　　這部是真人真事改編，很直白的說就是一個人的人生「逆轉勝」的故事，至於怎麼逆轉，就是電影中講述的重點。

　　不得不說魔球的導演執導功力相當高明，這可能也是這部電影評價會那麼高的原因之一，還有就是布萊德‧彼特主演自然也是一大看點。

　　然而看了之後除了電影真的很精彩，人物間的情緒與互動都刻劃的非常細膩之外，其實對每個觀看者來說，可能感悟到的內容都不太一樣，也會被套用在不同情境下。

　　從萬眾矚目到黯然轉身離開、從谷底欲爬起卻頻頻遭受阻礙、在眾多質疑中仍堅持著做自己等等，都是從看了此片後衍生出來的觀後感。

　　當然，在影片中由布萊德‧彼特飾演的「比利‧比恩」最後獲得了他想要的結果，他帶領了球隊贏得最後的勝利，證明了他的能力，也讓曾經輕視他的人閉上嘴。

　　這是這位比利‧比恩的故事，而我們都知道世界其

實有很多很多類似比利‧比恩的故事，都是孤注一擲做自己想做的事，走自己想走的路，在外人不看好的情況下遵循自己心裡的聲音，相信自己想相信的人。

　　當然這是需要勇氣的，不是每個人都有排除眾議的膽量，因為這樣做的結果通常不是極好就是極壞，就是在跟命運賭一場，而《魔球》中，主角賭贏了，締造了自己的傳奇。

運動 電影感想

《人妖打排球》

文：君靈鈴

君靈鈴

　　當初一看到這個片名就想著大抵應該是搞笑居多吧，然而看了之後發現，其實這是一部很有意思的電影。

　　這部在千禧年上映的片子其實是根據泰國的真人真事改編，而電影名稱的由來就是因為這支球隊的隊員只有兩種身分，一是變性人二是同性戀，所以中文譯名就很直觀翻成了《人妖打排球》，有一種因為泰國既定印象而下定論的感覺。

　　但這當然不是重點，重點是這部片出乎意料的好看，因為不管男女只要是在群居社會都會有不合的情況發生，而越是需要默契度、親密度而導致時常朝夕相處的模式，更容易讓人與人之人之間產生摩擦，就像這部電影開頭所呈現的內容一樣。

　　一個專業的男子排球隊因為隊員彼此之間越來越不合導致越來越沒有默契，所以在外力的插手下，他們有了一名新的教練，誰知道新教練來了之後並沒有改善原有的情況，無奈之下這位新來的女教練便從隊中拉出一位主將並重新找了五個人成立另一支球隊，而新的這支球隊也才是電影的主題與核心。

　　自此精彩開始，但議論的聲音也不斷，而看似一切還算順利的背後是不幸的老問題又來了，隨著時間流逝隊員間的不合又再次觸動此隊成立前的同樣情況，矛盾

不合及各種問題在在真實反映出團隊在相處中會遭遇到
的問題。

　　這是部很值得一看的電影，想來只要看過的人應該
很多都會有同感吧！

運動 電影感想

《卡特教練》

文：君靈鈴

　　由真人改編的故事向來都有吸引人之處，像《卡特教練》這部電影就是。

　　一個昔日的籃球明星球員接受了四個月 1500 美元的薪水，來到一個天分都很高卻不懂該團結合作的籃球隊。

　　這些孩子年紀尚輕資歷尚淺，但卻因為個個認為自己很厲害，導致籃球隊屢嚐敗績，然而更慘的是這些孩子並不認為自己有什麼問題，反而都覺得是其他隊員不夠厲害不夠認真才會拖累自己。

　　我們都知道，一個團隊如果向心力不夠會有什麼樣的後果，所有的問題都等待著卡特教練來解決。

　　很特別的是，卡特教練一來倒不是先進行什麼非人的魔鬼訓練，而是先跟孩子們約法三章甚至簽下合約，要求他們從事籃球運動的同時也不能荒廢學業。

　　當然一開始是不順利的，但卡特教練以無比的耐心讓孩子們妥協了，然後才正式開始訓練，之後在賽場上他們開始異軍突起，成為了一匹不容忽視的黑馬。

　　但在這情況下問題又來了，因為勝利飄忽到忘了自己的孩子們開始不受控制甚至辱罵對手，這樣的狀態讓卡特教練很不滿意也非常生氣，之後又是一連串的事件

發生。

但其實這部電影最讓人印象深刻的應該是卡特教練的觀念，他認為學生的本分還是應該回歸學習，應該從很多方面去提升自己，找出未來的方向及出路，而不是盲目的沉溺在一時的勝利快感中。

因為人生不可能永遠站在頂峰，總是得想想，如果頂峰不再有位置，那自己又該何去何從？

運動 電影感想

《冰上悍將》

文：君靈鈴

君靈鈴

　　《冰上悍將》是一部以冰上曲棍球為主軸，浪漫愛情遍布全劇的日本電視劇，由木村拓哉及竹內結子共同演出。

　　一個熱血衝動又愛耍帥、但實則很有運動實力也很照顧人的男主角，一個溫柔嫻靜帶點懦弱的女主角，共譜一段有點小複雜的戀情，並帶給觀眾比較少接觸的冰上曲棍球比賽，讓觀眾在視覺上接受運動的熱血及戀愛的甜蜜雙重衝擊。

　　但必須說，這部劇有些地方鋪陳的不太好，當初也有蠻多人對於結局頗有微詞，都說支線穿插太多而結局也有點草率。

　　不過無妨，這並不妨礙這部劇的精彩之處，這部劇依然有它可看之處，而且對於冰上曲棍球這個部分，也算是帶一些觀眾進入一個全新的領域，畢竟很多人當年可能都是衝著木村拓哉看的劇，也是在此時才頭一次見識到冰上曲棍球的魅力。

　　劇中把打曲棍球時的需要的合作精神與熱血表露無遺，當然也沒有放過隊員之間會產生的矛盾還有新教練來時與隊員間磨合的不順利，這都是在球隊中很現實可能會發生的問題。

　　可老實說如果要把此劇當成完全的運動題材影片來看基本上不太行得通，因為愛情成分份量很重，但如果是喜歡運動又想要看愛情劇的群眾，應該就會非常喜歡這部劇，因為要的東西它全都有。

　　總結來說，這部劇應該會被歸類於愛的會很愛，不喜歡的會覺得無趣的一部日劇，說值不值得看真的太籠統，但若是有興趣，倒是可以一觀究竟。

運動 電影感想

《金龜車賀比》

文：君靈鈴

君靈鈴

　　一台會說話有人性的金龜車改變了女主角的命運，但我們都知道事實上車輛會說話、且會思考有人性的，在目前來說是人類還在開發探索的區域。

　　但當然此篇的重點並非科技業也非製車業，而是賽車這門危險性頗高的運動比賽。

　　女主角梅琪是街頭賽車的高手，但有次出了意外，所以非常疼愛她的父親便決定不再讓她參加任何比賽。

　　只是少了梅琪，他們家的車隊成績因此下滑的非常嚴重，也引來車隊的贊助商紛紛抽身不願意再贊助，但梅琪的父親還是不願意讓女兒涉險。

　　後來梅琪收到了來自父親送的畢業禮物，是一台從廢車廠拖來的金龜車，孰不知這台金龜車就是來扭轉梅琪命運的一台車。

　　這台車會說話有人性也會思考，雖然它的狀態著實不太好，會吐黑煙還常常故障，但是這無損它討人喜歡之處，也因為與賀比相遇，梅琪的人生有了不一樣的變化。

　　說來這部電影不太算正統的運動電影，雖然其中賽車的元素貫穿全劇，但更多的是人性中情感傳遞的部分，而可能很多人也不知道，這部電影其實並不是原創，而

是迪士尼翻拍自 1969 年同名電影。

2005 這個版本因為當時有琳賽蘿涵加持，加上金龜車討喜所以票房不差，也算有可進院觀影的價值，體驗的是人克服困難說服親人收穫愛情駛向夢想的過程。

也讓我們感受到，人生道路上，除了自己以外，還需要有親人、愛人、朋友、夥伴的支持，才能走得更久更遠。

運動 電影感想

《舞動人生》

文：君靈鈴

君靈鈴

其實看到劇名就知道，這是一部很勵志的電影，而實際上除了勵志之外，還帶有追求夢想的勇氣與堅持。

而當然人的一生中會遇到的貴人不少，但是否在對的時間遇到對的人，一向是一個對人生影響深遠的指標。

《舞動人生》這部電影講述的時期是在1984至1985年英國礦工大罷工時，一名 12 歲的英格蘭北方男孩比利·艾略特因為熱愛舞蹈，希望自己可以成為一名芭蕾舞蹈家。

但是比利的父親不答應，而是希望比利可以學習拳擊，繼承自己的衣缽，但偏偏比利的志向並不在此，在與芭蕾舞相遇後，比利深深愛上了芭蕾，所以時常缺席父親為他報名的拳擊課。

而當比利的父親知曉此事後，自然是大發雷霆相當反對兒子學芭蕾舞，但這時候比利的貴人出現了，一個名為喬治娜·威爾金森的舞蹈老師開始偷偷訓練比利，比利在喬治娜的訓練及幫助下，在芭蕾舞方面的造詣有了很大的進步，最終從一名礦工之子成為一名成功的芭蕾舞者。

在這部電影中我們可以看到一名男孩對追求夢想的的不懈努力以及來自家庭施加的壓力，很多時候父母

期盼孩子變成的樣子，都不是孩子自己想要變成的樣子。

　　而當然類似比利這樣的故事其實並不少見，而結果也參差不一，可能是好的也可能是壞的，不過撇開這些不談，至少在這部電影中我們可以看到，比利得到了他想要的結果。

　　不過當然人生中不可能事事如意，只期盼在作任何決定前，人人都可以深思熟慮，給自己一個不後悔的答案吧！

運動 電影感想

《舞力全開》

文：君靈鈴

君靈鈴

　　《舞力全開》這系列的電影賣座都相當不錯，雖然說評價是好壞參半，但就商業價值來說它是成功的，全球約有五億多美金的票房。

　　就第一集《舞出真我》來說，混混跟芭蕾舞者的組合說實話有股比較老派的愛情故事氛圍，但這不妨礙電影的精采度，因為主題是舞蹈，所以電影情節所有事都圍繞在舞蹈上，而這一部除了愛情跟舞蹈的主軸外，也是有著即便走入歧途，但只要努力就能走回正途並迎向光明的意味。

　　至於第二集《舞力全開》則是一方求突破、一方求夢想，在這樣的情況下合作的兩人，自然而然發展出情愫。但除了愛情外，要參加比賽的壓力與對自我要求的嚴苛與自我懷疑的不安，都是一種過程，當然到最後是美好的結果。

　　再來就是《舞力全開 3D-Step up：3-D》，這部比較特別的是除了是華裔導演集合前兩部原班團隊打造外，還特別升級為 3D 版本，在大銀幕上的效果非常好，就像真人在眼前舞動著，是一種很棒的視覺享受。

　　而這次故事的主軸發生在紐約，主角也由單人換成一個街舞團體，為了奪得最高街舞舞者的稱號及搶奪比賽冠軍，每個人都使出渾身解數，不斷翻新舞招，不斷

精進舞技，在舞蹈這條道路上他們只求得到最高榮譽。

接著就是第四集《舞力全開 3D-Step up：Revolution》，這是因為千金小姐想追求夢想而與頂尖舞蹈團長擦出火花、進而發展出故事的一集，而既然有千金小姐就不免會出現不喜歡女兒跟窮小子在一起的老爸出手阻撓，而電影的最後自然是好結果。

至於第五集《舞力全開 3D-Step up：ALL IN》則算是給影迷的一個大驚喜，因為這部不只沿用了上一部相當受歡迎的男主角，還找回之前幾集相當受歡迎的角色們，尤其是第二集女主角的回歸更是讓當時還沒上映就讓影迷對於這個男女主角的組合感到相當期待。

不過雖然愛情元素是這系列電影的特色，但舞蹈更是重要，所以既然都能夠請這麼多人回來了，那在舞蹈方面的精彩程度可想而知。

綜觀來說，只要對舞蹈有興趣的人，這系列的電影應該都不會想錯過，先撇開它好壞參半的評價，其實很多時候看電影、看影集，看的就是一種氛圍、一種感動和一種熱血沸騰，而這系列的電影就是能給人這樣的感覺，甚至不由自主想跟著動起來呢！

運動 電影感想

《芭蕾奇緣》

文：君靈鈴

君靈鈴

在 2016 年，法國出產了一部 3D 電腦動畫冒險喜劇電影，以芭蕾舞為主軸，講述的是一名叫菲麗西的孤兒女孩，因為喜歡跳舞，所以跟最好的朋友維克托要一起逃離孤兒院，追求自己的夢想。

這部比較特別的是時空並不是現代，而是艾菲爾鐵塔尚未建構完成的巴黎，且就像艾菲爾鐵塔尚未完成般，這兩人到此地時，他們的夢想都還距離他們很遙遠。

這是一個追夢的故事，小女主角菲麗西雖然嚮往芭蕾舞也喜歡芭蕾舞，但無人指導的她卻是一竅不通，所以在站上舞台前她不免會遇到很多困難，可是到最後她還是成功站上自己嚮往的舞台。

所以很明顯的，這又是一部很勵志的電影，那種「有夢最美，希望相隨」及「努力一定會成功」還有「夢想終有一天會實現」的氛圍貫穿了全劇。

也由於是動畫電影，所以很適合闔家觀賞，大小朋友一起看，和樂融融樂趣多。

那麼重點來了，這部電影好不好看呢？

先撇開劇情，單就畫風、運鏡還有在舞蹈和音樂的

運用上，這部動畫片可說是相當優秀的，尤其是在劇中所有的芭蕾動作都是經過頂尖編舞家指導設計後再經由後製完成的，所以電影中的芭蕾動作不只逼真還相當優美動人。

很值得一提的是在電影最後有一場芭蕾 Battle，這讓人相當驚喜也非常創新，畢竟 Battle 這個單詞我們比較常見是用在街舞上，所以才說這個橋段安排讓人相當驚喜。

至於劇情，當然勵志是主軸，熱情是必須，追夢是艱辛，成就是歡愉，大抵是這樣的故事線，而因為這類電影不免俗其實都是在激勵人們不要放棄自己的夢想，只要堅持總有一天會實現，所以如果對這類電影感到很疲乏的人可能會有「怎麼又是這種不切實際的電影」這種感覺，尤其這部還是動畫，可能較引不起成人的興趣。

但老實說這部電影還是有可看性的，雖然是動畫，但刻劃的方式很細膩、很溫和，當然這一部分也是因為動畫的主要族群是孩子，太過刺激不太適合，但這並不妨礙電影的精采度，某種程度上來說，還是很值得一看的的，尤其是喜歡芭蕾舞的人，更是千萬不要錯過才是。

　　尤其一定要看到最後，那場芭蕾舞 Battle 是真的很酷又精彩！

《傳奇 42 號》

文：君靈鈴

君靈鈴

《傳奇 42 號》是一部真人真事改編的電影,而很特別的是這是美國職棒大聯盟現代史上第一位非裔美國人球員「傑克‧羅斯福‧羅賓森」的故事。

首先看到非裔大抵心裡也有數,先別說此時此刻,就單說當時,種族歧視相當嚴重的美國,對黑人的厭惡程度相信不用多說也能明白。

所以對羅賓森來說,在正式踏入美國職棒大聯盟之前,他遭受的霸凌及待遇幾乎是一般人不能忍受的,但他卻忍了下來,在歧視、霸凌、言語污辱及排擠中站上了屬於自己的殿堂,甚至成為史上第一位進入棒球名人堂的黑人。

而這一切的開端,來自於羅賓森本身體格條件頗佳,也天生有運動的實力,再加上他打從骨子裡熱愛運動,所以其實除了棒球之外,美式足球、籃球及田徑他也都有涉獵。

也是因為他出眾的運動實力,所以他被讓人跌破眼鏡破天荒決定要招攬黑人球員的道奇隊經理布蘭奇‧瑞奇看上了,但這樣的決定前途會有多險峻,布蘭奇跟羅賓森其實心裡都有數,所以布蘭奇對羅賓森說了,說身為先驅,你可能會遭受到謾罵及恐嚇,但我要看到的是紳士的你及讓他們無話可說的實力。

就這樣羅賓森踏上了邁向美國職棒大聯盟之路，但老實說過程一點也不輕鬆，就以在隊內來說，因為羅賓森黑人的身分，讓他遭受隊友的排斥及不友善的對待，甚至當時還有警察或是大聯盟直接介入要阻止他參賽。

但羅賓森沒有退縮，反而表現得越來越好，只是這樣的表現還是讓他沒有得到太多的友善，直到有一次與費城人的比賽中，因為對手教練幾次對羅賓森進行人身攻擊，而一路遭受這樣待遇下來的羅賓森或許也剛好到了臨界點，所以覺得有點崩潰，但又顧及布蘭奇對他說過的話，所以在場上他忍下了，但卻無法克制自己跑到走廊去聲嘶力竭喊出自己的委屈。

這個事件讓羅賓森再度回到球場奮戰的人也是布蘭奇，而讓羅賓森意想不到的是經過這次事件，他的隊友竟對他改觀了，也終於為他挺身而出擋下對方教練的無理與言語霸凌，所以對羅賓森來說，這場比賽可說是他與隊友相處模式改變的一個重要關鍵。

最後，羅賓森終於靠著自己的實力與堅忍的性格贏得了大家的尊重，在 1947 年 4 月 15 日穿上了道奇隊的制服，背號 42 號的他以一壘手的身分登上美國職棒大聯盟。

這是了不起的成就，尤其是對當年的黑人來說，這

一切得來有多不容易，其中的辛酸與血淚只有羅賓森自己清楚。

雖然遺憾的是他本人已經不在了，但他的精神卻留了下來，成為一代傳奇人物。

《震撼擂台》

文：君靈鈴

君靈鈴

　　這是一部關於拳擊手的電影，而這類的電影比較常有的套路就是主角會遭遇失敗、受傷、意外、挫折等等事故而一蹶不振，最後又因為種種原因而振作起來。

　　說穿了就是一種激勵觀看人熱血之心的手法，但不諱言這類型的電影就是有它吸引人之處，尤其是對也同樣在谷底覺得自己翻不了身的人來說，這樣的視覺刺激真的是一種鼓勵。

　　就如這部《震撼擂台》，說的是一位從未嘗過敗績的拳擊手，他與妻子及女兒住在紐約，在一場世界輕量級冠軍衛冕戰期間，主角因為眼部受傷，所以妻子勸他在此場戰役後就退役。

　　誰知在他贏得冠軍的新聞發布會上，有個拳壇新秀大言不慚辱罵主角並向主角下戰書，且之後在一場主角為自己和妻子一起成長的孤兒院進行募捐活動時，這位仁兄又到場挑釁，還說要搶走主角的頭銜與他的妻子，結果一發不可收拾，最後竟造成主角妻子被槍打死。

　　當初看到此大約也就能猜到接下來的劇情，主角從此開始墮落，在找不到仇人的情況下他更加失意，被停賽不說還負債累累，房子跟財產被收回，但他沒有醒悟，直到一次酒駕差點丟掉性命也讓他丟掉女兒的撫養權，

直至此才讓主角徹底醒了過來。

但很不幸的是這時候女兒對他已經失去信任，拒絕與他有任何聯繫。

不過主角沒有放棄，他想著要讓女兒重回自己身邊總得改變現狀才有可能，所以在好友安排下他在一名經驗豐富的拳手開的健身房當清潔工，最後說服這位好手當他的教練。

而這一連串的改變讓主角終於得以再和女兒相見，只是當女兒提出想觀賽的要求時，主角卻猶豫了，因為他記得他深愛的妻子並不希望讓女兒觀看這類屬於較暴力的比賽。

最後是在妻子墓前，女兒又開口表態，他最終才同意讓女兒觀戰，但約定好不能在現場，只能在更衣室觀看。

這場在電影中的最後一場比賽，比利一開始是趨於下風的，但在最後的一分鐘他逆風而起，一記左鉤拳宣告了他成為冠軍的事實。

結束後他回到更衣服與女兒擁抱，女兒也原諒了他之前的種種不是，電影在感人的氣氛中畫下了句點。

　　我們都知道人在谷底要翻身不容易，總得還有牽掛心念不滅才有可能，但除此之外，恆心、毅力及不放棄心態更為重要。

《衝鋒陷陣》

文：君靈鈴

在運動電影方面，似乎很容易出現真人真事改編的情況，這部《衝鋒陷陣》也不例外。

電影故事背景發生在西元 1971 年，因為不可抗的因素，所以兩間黑人中學與一間白人中學必須合併，而這三個學校本就都各自有美式足球隊，所以自然就面臨了需要重組這個問題。

不過這時候更大的問題是，白人與黑人之間的不合，也就是我們時常可以聽到的種族歧視，也因此在得知球隊必須重組合併後，白人中學那位白人教練就直接不爽離職了，因為他不能接受與黑人共事，所以一切重擔就落到了由丹佐華盛頓飾演的黑人教練身上。

而這並不容易，因為就算撤除種族問題，基本上單純三個球隊要磨合就是問題，再加上故事背景這個小鎮本就以白人為主，一時之間因為種族融合的政策下來了，許多黑人讓此地的人相當不習慣，對原本的學生們及家長們來說更是如此。

而在觀看時其實很輕易可以發現，這部電影除了以美式足球為主軸外，其實更核心的演繹是「溝通」與「化解」。

這是一部算是很早期的運動類型電影，但如果細看

可以看出劇本撰寫者想表達的有很多，必須認真用心觀看才能體會到他想表達的涵義。

另外，和原本球隊人員一樣，全部的球隊扮演者也接受瞭很嚴格的訓練課程，該有的舉重、跑步、衝撞等一樣都沒少，雖然其中有些人原先根本沒接觸過美式足球，但也沒有裝傻，乖乖從頭學起。

由此可以看出，這個製作團隊是玩真的，不是想隨便拍一部片交差了事，而是想真實呈現當時的情況，也想告訴觀眾，種族是真的可以融合，黑人與白人是真的可以好好相處甚至攜手合作走向成功。

這部電影是精彩且有深度的，即便已經過了這麼多年，還是會讓人回味當時觀看時的感受，興起想再看一次的慾望。

運動 電影感想

《翻滾吧！男孩》

文：君靈鈴

君靈鈴

　　《翻滾吧！男孩》是一部紀錄片，由台灣導演林育賢所拍攝，片中紀錄的是宜蘭縣羅東鎮公正國民小學體操隊的訓練及比賽情形。

　　這部片子在 2005 年的 4 月 15 日至 7 月 15 日在台灣各地國小至大學校園進行了 100 場的放映，而後在純十六影展及綠色影展後登上大螢幕並出版 DVD，且此片在各地都有輝煌的成績，如台灣金馬獎最佳紀錄片、中國金雞百花觀摩影片、香港獨立電影節觀摩影片、韓國釜山影展觀摩影片、日本福岡影展觀摩影片、台北電影節評審團特別獎及觀眾票選獎等等。

　　但這還不只，在隔年也就是 2006 年，在全球 37 國、251 件作品參賽的台灣國際兒童電視影展(TICTFF)中，又入圍了「台灣獎」及「國際紀錄片獎」，這樣的成績著實令人感嘆，但也不免讓沒有在第一時間觀看此片的人好奇此部紀錄片的內容到底在說些什麼。

　　據聞當初林育賢導演會興起拍攝這部紀錄片的念頭，是因為看了哥哥林育信兒時的照片，因為林育信在國小時就是公正國小的體操選手，曾經在高中奪得全國體操跳馬冠軍，後來回到母校擔任體操隊的教練，片中帶著七位小男孩苦練的金牌教練就是林育信本人，而後

來那部「翻滾吧！阿信」的主角雖然是由彭于晏飾演，不過彭于晏演的就是林育信。

有趣的是，在聽說弟弟想拍《翻滾吧！男孩》這部紀錄片之後的林育信，一開始雖然覺得拍紀錄片很好，但卻不太願意出鏡，所以林育賢導演只好先拍小朋友，七個小男孩從幼稚園大班到國小二年級不等，加入體操隊之後天天接受嚴格的訓練。

雖然孩子們常常因為太過辛苦而哭著回家，但因為喜歡體操，所以即便前一天是哭著回家，但隔天還是會乖乖到訓練場報到，小小年紀卻不認輸的精神很值得讚許。

不過若是提到這部紀錄片，如果知曉的人應該對一個名字不陌生，那就是「李智凱」，這個如今人稱「鞍馬王子」的選手，當初就是這部紀錄片中那七個小男孩其中之一。

而後來在 2017 年他也參與了另一部同性質的影片，所以很幸運的是他在體操方面的成長算是頗完整被這兩部片紀錄下來，而且他也陸續為國家與自己奪下了不少獎牌。

　　說來《翻滾吧！男孩》雖然是一部紀錄片，但也正因為是部紀錄片，呈現的內容才更真實更感動人心，劇中孩子們的汗與淚交織成扣人心弦的一部片，這是一個紀錄，紀錄過程記錄一切，讓看的人收穫感動收穫力量。

《志氣》

文：君靈鈴

　　提到景美女中，可能有人會聯想到拔河隊很有名，而 2013 年的電影《志氣》講述的就是景美女中奪得世界冠軍的歷程，由郭書瑤、莊凱勛、楊千霈主演。

　　這部片非常鮮明的主題就是「拔河」，在觀看此片時，就算不會拔河或是對這個運動一點興趣也沒有，但相信只要看了之後胸口都會燃起熊熊火焰，手癢的想馬上上場跟另一方來個你爭我奪，在來回拉扯中奪得一顆勝利的果實。

　　基本上可以說在此片出現前，很多人覺得拔河是一個很枯燥乏味的運動項目，因為就是拉著一條繩子做同一個動作，說有多無聊就有多無聊，而且也有人對拔河的刻板印象就是只要「力氣大」就萬事 OK。

　　但實際上看完這部片會發現，拔河一點都不無聊，這門運動不只需要力氣也需要技術還有耐力、毅力，且更重要的一點是「團結」。

　　這門運動大抵來說不像其他大部分的運動常常會有個人 SOLO 秀時刻，拔河更看重的是團體，如果隊伍不團結，那麼輸掉比賽就只是一瞬間的事。

　　《志氣》這部電影雖說不是真實紀錄片，但也是很真實改編景美女中拔河隊贏得世界冠軍的過程，而片中

很寫實的一點是，在景美女中奪冠前，以往都是由巴斯克隊奪冠，所以劇組還找來巴斯克隊前來台灣演出冠軍賽，著實相當用心，而且此片電影票房盈餘中的 5% 也做為景美女中拔河隊前進 2013 年世界運動會的基金，真真是全力支持拔河隊站上世界舞台。

　　整體來說這是部好片，片中演員也都很盡心盡力在扮演自己的角色，讓拔河這門在台灣比較少人注意的運動，就此走入大眾的視野，讓大家了解堅持不懈與團結有多麼重要。

運動 電影感想

逆轉人生
《征服情海
Jerry Maguire》

文：藍色水銀

職業運動發展至今已經成了一門事業，所涵蓋的工作五花八門，從場上的運動員、教練團、裁判、訓練助理、醫療團隊、球隊管理階層、球探，到場地維護團隊、餐點團隊、現場轉播團隊、各國轉播團隊，周邊商品販售遍及全球，包括球鞋、球衣、運動設備、球員卡等，衍生出來的還有賭盤，包含投注公司、官方網、運動新聞網、運動數據網、賭盤分析網等等，當然也包含這部電影的主角：運動員經紀人，受益的還有運動體育電視台等等，是非常龐大且複雜的體系。

就像房屋仲介這行一樣，運動員經紀公司也會有同事搶客戶的爛事，辛辛苦苦談好的運動員合約，卻被笑裡藏刀的同事搶走，尤其是老闆，覬覦他手中的眾多球星合約，藉著他的工作竟然想趕走他，於是男主角傑瑞選擇高調離開公司，以為會有一票同事跟他一起共創新公司，沒想到只有一個女職員跟他一起走，兩人的命運從此綁在一起，並成為情侶。

失去了公司的支持，沒有運動員敢跟傑瑞打交道，談好的合約都一一破局，他的人生陷入谷底，除了女友之外，他的支柱只剩下唯一的客戶：美式足球員羅德，從此傑瑞把羅德捧在手心上，而羅德也沒讓他失望，一路過關斬將，最終贏得美式足球的冠軍，而且是奪冠功臣，羅德為自己爭取到了高薪的合約，傑瑞的一人經紀公司也一炮而紅，成為業界的重量級公司，徹底逆轉了他的人生。

把握機會
《挑戰星期天
Any Given Sunday》

文：藍色水銀

藍色水銀

　　美式足球給人的第一印象就是暴力，沒錯，球場上處處充滿著殺機，誓必要將對方的主將即四分衛或跑鋒弄下場，手段就是當這二者持球的時候，防守方可以合法且盡全力衝撞他們，因此這二者的受傷比例非常高，而且攻擊這二者的球員也很容易受傷，舉個最新的例子來說，2022 年元月的 NFL 即美國的美式足球職業聯盟，傷兵人數在十人以下的球隊僅僅五隊，其餘二十七隊的傷兵都超過十人，而且有些球隊的傷兵將近三十人，這是其他職業運動所沒有的狀況。

　　電影的開始，大量的比賽畫面，不過這是從球員的角度拍攝，因此真實的反映了球員聽到或看到的，還有感受到的衝撞、受傷，彼此仇視對方，說垃圾話刺激對方等等，也帶到了教練的鬥智，還有球隊高層對比賽的關心等等，接著是真實的訓練場景、賽後檢討、更衣室信心喊話、蓋新球場、爭取電視轉播來獲得轉播權利金等等，非常複雜，還有最惱人的賭盤，無論是合法或是地下賭盤，都是影響球隊戰績的重大原因之一。

　　據說美式足球共有兩百多種戰術，極其複雜，有些菜鳥球員根本會不到十分之一，畢竟受傷的球員太多，新秀必須不斷補上，長江後浪推前浪的狀況天天上演，尤其是有天賦又上進的球員，只要把握一點點的機會，就可能成為超級巨星，球場上永遠充滿著機會，但必須全力以赴，還有些許的運氣，以及夠理智的教練。

拳王阿里
《威爾史密斯之
叱吒風雲 Ali》

文：藍色水銀

運動 電影感想

　　這是一部真實人生的改編電影，拳王阿里成名的時候，大約在六十年前，那時我還未出生，從我懂得聽大人們說話之後，「拳王阿里」這四個字便經常出現在我耳邊，那時我才三歲到四歲，直到小學，小拳王《明日之丈》以漫畫的形式出現在我眼中，我才略知拳擊到底是什麼樣的運動，這部比我略早半年出生的漫畫，至今仍有些畫面記憶猶新。

　　吸引我看完電影的動力不是主演的威爾史密斯，也不是拳王阿里的故事，而是片頭曲 Bring It On Home to Me，典型的六零年代黑人歌曲，旋律優美且歌詞深具意義，我在片頭的時候第一次聽到這首歌，為了再聽一次，所以我看了兩遍電影，好聽的音樂總能吸引我，就像同時期的 Stand By Me，或是貓王的許多歌曲。

　　威爾史密斯非常敬業，從花了一年了解拳王阿里的生活，到每天辛苦的拳擊訓練、方言訓練，還有體重的增加與重量訓練等，於是髮型、眼神、動作、說話方式都像極了阿里，而對打的演員都是拳擊界赫赫有名的拳擊手，因此畫面非常逼真，對打時經常運用阿里的視角，讓觀眾誤以為阿里真的挨打了，票房的部分慘不忍睹，花了一億多美元的成本，卻不到成本的票房，而影評給的評價也不算高，這並不奇怪，真正用心看電影的影評又有幾人？他們總是帶著偏見，捧高喜歡的而貶低討厭的，當你全心投入電影，就能體會這部電影的用心。

一戰成名《洛基》

文：藍色水銀

藍色水銀

　　《洛基》被稱讚為史上最偉大的體育電影之一，預算約百萬美元，相當於現在的五百萬美元不到，票房兩億多美元，相當於現在的十億多美元，即使放到四十八年後的現在，仍然是非常成功的票房表現，是史特龍的成名作，系列電影多達九部，年代跨度從 1976 年到 2022 年，是非常了不起的系列電影。

　　前段鋪陳洛基的身分，是個小拳手，也為黑道討債，但他是個好人，他喜歡的女孩非常內向，非常沒自信，兩人的第一次約會在無人的溜冰場，從此兩人相戀，走進彼此的世界與內心，並緊緊地相連，女孩用不少名人的例子，如愛因斯坦曾被退學兩次、貝多芬是聾子、海倫凱勒是瞎子等等去鼓勵洛基，從而讓他信心大增。

　　拳王阿波羅找不到對手，於是找上了洛基，但洛基是左撇子，團隊怕阿波羅應付不來，阿波羅執意要跟外號義大利種馬的洛基對打，拳館的教練跟洛基大吵，因為教練認為他很有天分，卻浪費生命幫高利貸討債，但排除成見後，兩人還是決定合作，想要擊敗阿波羅。

　　經過一陣子的嚴格訓練，兩人終於在拳擊場上對戰，拳王對戰無名小卒，看似應該毫無懸念，拳王輕鬆獲勝，但事實並非如此，左撇子的拳路讓阿波羅吃足苦頭，竟在第一回合就被擊倒，原本拳王想在三回合內解決洛基，卻苦戰至十五回合，兩人都鼻青臉腫，傷痕累累，拳王免強保住名聲，實質上卻輸得一敗塗地，因為他差一點在最後一回合倒地不起，洛基把握住機會，一戰成名。

新舊拳王之戰
《洛基6勇者無懼》

文：藍色水銀

新一代重量級拳王狄克森，因為三十次迅速擊倒對手獲勝，被指責讓拳擊沒落，他很生氣，因為他沒有得到拳王應有的尊重，甚至迷失了自己，他找上了老教練，想從教練那裡得到啟示，教練告訴他：錢買不到的是尊嚴，像你這種人需要的是考驗，需要的是挑戰……兩人說了一些話之後，拳王好像領悟到什麼了。

老拳王洛基經過五年仍未走出喪妻之痛，兒子沒有同住，互動也不多，在首集出現的十歲小瑪莉已經變成大媽，生了一個十幾歲的小孩，洛基這下意識到自己真的老了，他脆弱的內心，再也抵擋不了眼淚奪眶而出。

造就這場新舊拳王之戰的是媒體，他們搧風點火，還弄了一個電腦模擬畫面，洛基將狄克森擊倒，這徹底激怒了狄克森，洛基則想趁此機會走出內心陰霾，他不想再強顏歡笑，他想要做自己想做的事。

洛基雖然老了，但重量訓練、跑步、生吞雞蛋可沒少，比賽前，評論員們依舊毒舌，對洛基的數落簡直不堪入耳，兩人的第一回合，看似狄克森占盡優勢，第二回合甚至被連續擊倒兩次，但狄克森卻因為失誤傷到手，洛基把握機會將其擊倒，讓狄克森首次嚐到被擊倒的滋味，接著誰也不想輸，都想堅持到最後一回合，每個偉大的冠軍，都有堅強的意志力，最後階段，兩人都是靠意志力在打，雖然贏家判給了狄克森，但洛基才是最大贏家，他贏回了兒子的親情，走出了陰霾，也讓評論員眼鏡碎滿地。

浪子回頭
《翻滾吧!阿信》

文:藍色水銀

運動

　　童年時期調皮搗蛋的林育信，愛上了體操，雖然訓練很辛苦，但阿信仍然甘之如飴，在一次比賽裡，最強隊友阿樹落地時腳受傷，臨危受命的阿信竟然奪得冠軍，弟弟也很高興，把他當成偶像般崇拜。

　　但母親極力反對他練體操，因為阿信的腳有問題，需要經常按摩，並且在練習時受傷了，跟教練的談話中，才知道阿信是長短腳，教練因為母親的堅持，忍痛讓阿信離開體操隊，但這是他變壞的開始，抽菸、喝酒、打架，死黨菜脯更被設局吸毒，被黑松老大的兒子木瓜毒打，正當阿信快被木瓜的棒球棍打中時，菜脯拿起酒瓶從木瓜頭上砸下，以為木瓜死了，兩人連夜逃至台北。

　　在台北的生活並不容易，當酒店少爺也惹上麻煩，老闆最後讓兩人打架搶地盤，還拿出一百萬要他們殺人，菜脯單刀赴會，慘死槍下，悲痛欲絕的阿信回宜蘭找到黑松老大，說想要翻身，想要練體操，沒想到黑松跟體操教練是好友，黑松也曾經是體操選手，因此給阿信機會翻身。

　　這部真實故事改編的電影，是主角彭于晏的成名作，他的敬業，讓他成功地進入演藝圈，之後也主演許多電影的主角；女主角一直在阿信背後默默支持他，即使兩人沒見過面，阿信依然想要追求她，直到進入比賽場館，兩人擦身而過，坐在輪椅上的她說了兩個字：加油，阿信終於明白為什麼她不願接受追求，所有追夢的過程向來都很艱辛，但甜美的果實就在終點等著，怎能輕易放棄！

既競爭又合作
《破風》

文：藍色水銀

藍色水銀

　　自行車賽的世界裡，分秒必爭，為了幫主要的選手「衝線手」爭取更多的時間，節省體力，於是就有所謂的破風手，在眾多的選手當中幫忙，例如擋住側風、擋住別隊的選手、拖延別隊的時間等等，為了贏得勝利，必須團隊合作，並且在賽前開會，制定戰術。

　　比賽不只一站，有的以平路為主，有的上坡，也有下坡，因此非常考驗車手的體力，萬一衝線手受傷，就會由主要的破風手接手，因此車隊的成員是既競爭又合作的，優秀的破風手早晚會發光發亮，甚至轉隊當衝線手，站上領獎台。

　　車隊是燒錢的，因此需要贊助商，但贊助商不是笨蛋，成績越好的車隊，才有可能得到更多的贊助，甚至有些次級比賽的車隊是找不到贊助商而解散的，就如同主角的首支車隊那樣，成了有潛力選手的訓練期，而燃燒了自己，賠光所有積蓄，甚至貸款。

　　「有些事本來很遙遠，你爭取，它就會離你越來越近。」這是電影的台詞，也是這部電影的核心價值，但每個人的天分不同，有的人只適合當破風手，運動比賽就是如此，現實生活也是如此，能站上領獎台的只有三人，其他的人就只能沾光，知道自己也是這份榮耀的推手或團隊之一，也許是贊助商、車迷、機械師、後勤、復健師、轉播團隊等等，而運動競賽真的的意義並不在輸贏，而在於內心的那份精神。

《冰刀雙人組》

文：藍色水銀

　　吉米是個孤兒，在孤兒院外面滑冰，被億萬富翁戴倫領養，並經過嚴格訓練成專業的滑冰選手。卻斯是吉米最強勁的對手，有著高超的技巧，還有譁眾取寵的表演方式，能夠輕易挑動觀眾的心。兩人在同一場比賽得到相同的分數，並列冠軍，這是他們災難的開始，兩人在領獎時大打出手，被判終身禁賽，也取消了他們的金牌，隨後吉米的養父放棄了他，在冰天雪地中把他趕下車。

　　三年後，吉米在滑冰器材店的工作，但他不快樂，死忠粉絲告知他，仍然可以參加雙人賽。卻斯則是一邊喝酒，一面在劇場中表演，當然，他被炒魷魚了。吉米來到卻斯工作的地方找搭檔，正所謂冤家路窄，一見面就大打出手，兩人再度因為打架上新聞，吉米的教練從打架的畫面得到靈感，促成兩人化敵為友的合作。

　　好強的兩人磨合期很長，但終究還是攜手進入賽場，並融入舞蹈老師的花式，雖然首次上場竟然摔倒，但後面的精采表現讓他們贏得熱烈的掌聲，也獲得晉級。而主要對手卻千方百計想讓兩人無法參加決賽，吉米被關在廁所，卻斯掉進結冰的湖裡，幸好他們都在時限前進場，但對手扯斷自己的珍珠項鍊，讓卻斯在比賽中受傷，幸虧吉米也練習過最難的鐵蓮花，兩人互換角色，完成動作並拿到金牌。很多人在離開自己喜歡的領域後，便鬱鬱寡歡，有如行屍走肉，唯有重新踏進賽場，才能重拾往日笑容。

追夢荊棘路
《足球女將》

文：藍色水銀

藍色水銀

　　葛蕾絲跟強尼是兄妹，兩人都熱愛足球，但父親重男輕女，不願讓葛蕾絲接受他的訓練，因此父女關係並不好，強尼在一次雨中的比賽射失了十二碼，心情大受影響，葛蕾絲進了更衣室安慰他，那是兩人最後一次談天說笑，因為強尼死了，全家陷入一片愁雲慘霧，父親更是意志消沉。

　　葛蕾絲想代替強尼出賽，父親完全不願意訓練她，於是她自主訓練體能與球技，也同時跟閨蜜鬼混，父親忽然改變主意，要幫她訓練，她卻不知所措，父女終於還是齊心，兩個弟弟卻依然對她充滿敵意。

　　父親敞開心胸，全力教導葛蕾絲，也讓她知道自己曾經是個很棒的球員，但校董不願讓她跟男生一起踢球，經過母親的一番話，她決心爭取，董事會為她開了聽證會，許多人都在為她說話，也有反對的，最終因為母親的發言，跟董事會的主席幫了一把，她還是爭取到了機會，全家人都來觀看選拔，連女子曲棍球隊也來了，但有一個男生一直搞小動作，甚至故意肘擊她的鼻子，因此教練只讓她先踢青年隊。

　　終於到了比賽，故意肘擊她鼻子的球員也被對方肘擊受傷下場，教練讓葛蕾絲代替，自由球打中門柱未進，接著她被對方球員剷倒，但她勇敢地站起來，並要求繼續比賽，終於在驟死延長賽中進球，成了贏球功臣，同學與隊友都欣喜若狂，大聲叫著：葛蕾絲、葛蕾絲、葛蕾絲，她成功地完成了自己的夢想，也告訴我們，追求夢想的路上總是荊棘密布。

享受過程比贏球重要
《足球大戰》

文：藍色水銀

　　這部電影講的是北愛爾蘭的足球國家隊，於 1986 年在墨西哥舉行的世界盃的歷史改編。當年的北愛爾蘭籤運不佳，雖然歷經千辛萬苦擠進決賽圈，同組卻有巴西與西班牙兩大足球強國。

　　當年的北愛爾蘭處於戰亂，不過這些足球國腳是幸運的，他們大多在英格蘭踢球，因此日子還算愜意，例如布萊克本的吉米‧奎因、熱刺的詹寧斯‧帕特、西布朗的尼克爾‧吉米以及阿姆斯特朗‧傑拉德、盧頓鎮的唐納基馬爾‧柯姆、萊切斯特城的歐尼爾‧約翰、曼城的麥克羅伊‧薩米、曼聯的懷特賽德‧諾曼、樸茨茅斯的克拉克‧柯林、沃特福德的馬克里蘭‧約翰、牛津聯的漢彌爾頓‧威廉、諾丁漢森林的坎貝爾‧大衛。

　　隊長薩米因母親過世、父親重病，決定回家參加喪禮，一個女孩要求他簽名，薩米因此想起母親的話，決定放下憂傷出戰，不過在隊中地位最重要的射手吉米‧奎因在訓練時受傷，讓他們的比賽非常艱辛，他們雖然在首戰踢和阿爾及利亞，仍在小組中敬陪末座，在二十四個參賽隊伍中排名二十二，鎩羽而歸，雖是意料之中，但也讓人難受且沮喪。

　　整部電影大量的心靈雞湯，不斷激勵球員，但其中一段場外的對話，才是電影的精髓，巴西球星蘇格拉底說：「享受足球比贏得球賽更重要」，想想那些偉大的畫家和作曲家，當他們開始表演，他們不知道人們會崇拜他們，他們表演純粹是因為發自熱愛。

孤兒們的願望
《冒牌教練》

文：藍色水銀

藍色水銀

　　這是一部俄羅斯的電影，不過女主角可是大有來頭，她是《第五元素》跟《惡靈古堡》的女主角：從名模轉職為演員的蜜拉喬娃維琪。在一場車禍中，她認識了柯羅提羅夫，並且離開現任男朋友，跟柯羅提羅夫展開一段新戀情，兩人很快就決定要結婚，但老天爺似乎有意阻攔。

　　誤打誤撞的狀況下，校長把想要辭職而去結婚的男主角推上火線，擔任足球教練，男主角臨時找了十二個擅長偷搶拐騙的孤兒當隊員，天真的以為只要輸掉比賽就可以跟女主角結婚，沒想到這些孤兒個個球技不凡，在第一場比賽就來個大逆轉，贏得首場勝利。

　　由於柯羅提羅夫當了教練，無法分身參加婚禮，新娘只能獨自主持著，卻遲遲等不到新郎的出現，而前男友卻跑來攪局，沒有新郎的婚禮終於還是告終。麻煩的狀況不只如此，黑社會想控制比賽，三番兩次的使用不正當的手段，幸運的是這些小孩都挺過去了，也都贏下了比賽。

　　於是黑社會用計謀錄下了小朋友偷東西的畫面，以此要脅教練一定要輸球，藉此獲得暴利，經過一番打鬥，還有博命的追逐，教練總算拿回硬碟，小朋友們得到訊號後開始反攻，逆轉了比賽拿下冠軍，柯羅提羅夫得到了諒解，真正抱得美人歸，片尾與彩蛋並未交代這些孤兒的父母是否與他們相認，留給觀眾自行想像。

不分種族的棒球隊
《KANO》

文：藍色水銀

藍色水銀

　　日治時期的台灣南部，日本採取了建設的方式跟台灣人共處，由八田與一設計了嘉南大圳跟建造烏山頭水庫，改善了嘉南平原的旱災與灌溉的問題，因此深得台灣南部民心，這樣的影響直到今日仍然可見，這部電影是知名導演魏德聖繼《海角七號》、《賽德克‧巴萊》之後，所編劇的第三部與日本相關的電影，但本片他並未執導。

　　嘉義農林棒球隊簡稱嘉農，日語的讀音就是KANO，他們原本只是一群愛玩的小孩，對勝負根本毫不在乎，甚至在洗澡胡鬧時，被問到是否得過一分，是否有上過一壘的球員時，竟然沒人能回答，全都鴉雀無聲，但就在此前，一個棒球被場外的人接住，接著一個小孩把球拿回，傳給球員，這三人正是教練近藤、日後歸化日本籍並在日本職棒大放異彩的吳波（吳昌征，日本名為石井昌征）、投手吳明捷（日本人稱他為阿基拉）。

　　近藤教練的魔鬼訓練是非常完整的，從基本體能、打擊姿勢、守備動作、投球動作等，因此嘉農才能在台灣的比賽中得到冠軍，得以進軍日本甲子園，大會更介紹他們是由大和民族、漢族、高砂族（即台灣原住民）組成的球隊，他們一路過關斬將進入決賽，但投手吳明捷卻在徒手接傳球之後傷到手指，雖然忍痛並流血續投，最終仍落敗屈居亞軍，但博得「英雄戰場‧天下嘉農」的美譽。

完全比賽
《往日柔情 For Love of the Game》

文：藍色水銀

藍色水銀

比利是美國職棒老虎隊的投手，這一天來到紐約，他滿心期待地要跟女友珍見面，但得到的答案是她要搬到英國倫敦當編輯，也就是兩人分手了，而他的老闆也說自己已經賣掉球隊，新老闆則想將他交易至巨人隊，禍不單行的是老搭檔捕手已經看出比利受傷，在連串的打擊下，比利站上紐約洋基的投手板。

第一局投完，比利想起五年前剛認識珍的那天，他們一見鍾情，兩人當天就確認了關係，但職業球員常常移動比賽場地，珍立即嘗到兩地相思的痛苦，因為比利又要移動了，而劇情就在這場比賽跟兩人的戀情中交錯進行，一下在球場，一會談戀愛。

讓比利意外的是珍有個小女兒，並且這女兒將比利帶進珍的家中，讓他們的關係更緊密了，兩人敞開心胸，真正走進對方的心，此時重大意外發生了，在鋸木頭的時候，比利的右手虎口被鋸傷了，恢復的過程並不順利，比利變得很容易生氣，因為他可能無法再投球了，兩人的關係也因此再度陷入冰點。

最後比利有驚無險地投完比賽，而且是無安打、無上壘的完全比賽，為他十九年的職棒生涯再添一勝，也是重要的一勝，因為完全比賽不僅僅是投手的事，隊友的打擊與守備也是很重要的，而場外的珍，選擇不上飛機，留在機場的候機處看完比賽，並且留宿機場，第二天比利想搭機至英國找珍，兩人在候機處重逢。

孤兒尋親
《功夫灌籃》

文：藍色水銀

　　這部電影是以《少林足球》為範本所拍攝的籃球電影，也就是動作較為誇大，且黑哨連連，一方連續使用不正當手段想要取勝，一方則以高超的武藝融入籃球，整體而言就是誇張，這也非常符合導演朱延平的一貫的風格。

　　方世傑是個孤兒，被遺棄的時候仍是個嬰兒，被武功高強的流浪漢發現，將其送到武功學校，其師傅在練功時進入逆轉時間狀態卻猝死。長大後的方世傑偶遇立叔，立叔對其投物的能力十分讚賞，於是安排方世傑加入籃球隊，隊長丁偉雖是酒鬼，但球技一流，隊友蕭嵐也是球技高超，三人組成了難以抵擋的強隊。

　　丁莉莉是丁偉的妹妹，她暗戀蕭嵐，而方世傑暗戀她，在球隊中撐起三個主力的女孩，她最終也明白了方世傑的心意。片中有一些笑料，都是知名演員的功力展現，如阿 Ken 的垃圾話，被痛擊後的反應，又如吳孟達、黃渤、梁家仁、黃一飛等演員客串，讓電影的氣氛更偏向搞笑。

　　李天是反派火球隊的隊長，幕後老闆畢天豪心狠手辣，收買裁判，火球隊員因此肆無忌憚使用拳腳，造成蕭嵐、丁偉相繼受傷，只剩方世傑苦撐，而裁判的妨礙中籃讓火球隊獲勝，迫使方世傑用了逆轉時間的武功乾坤大挪移，讓比賽回到關鍵時刻，最終獲得勝利。獲勝後，方世傑也如願被億萬富翁的生父王億萬找到，父子雖然相認，但方世傑也未把立叔忘記，希望繼續打球。

現實與卡通結合
《怪物奇兵(1996)》

文：藍色水銀

　　當卡通人物結合真實世界，會是什麼樣的情況呢？當今世上知名度最高的職業運動員 Michael Jordan 將在本片中告訴你，在 1991 年至 1993 年拿下三連霸的 Jordan，因父親被謀殺選擇退休，並選擇投入職棒，在 2A 的 Birmingham Barons 擔任外野手，不過他的表現非常糟糕，也因為他的名氣，每次出局都被媒體用放大鏡般地報導。

　　一群外星人為了尋求新的刺激來到地球，闖進了卡通世界，以武力要脅兔寶寶等卡通人物跟他們比賽籃球，他們偷了當時的籃球巨星的球技，分別是 Charles Barkley、Shawn Bradley、Patrick Ewing、Larry Johnson、Muggsy Bogues，這些球星的球技被偷之後，身體協調性變得非常糟，讓他們完全不會打籃球了，Barkley 甚至被一個女孩蓋火鍋。

　　卡通人物決定找 Jordan 幫忙，此時 Jordan 正在打高爾夫球，正當他為一桿進洞慶祝時，卻被拉進卡通世界裡，經過說明之後開始了訓練，雖然一團糟，但也來了一個高手蘿拉兔，兔寶寶對她一見傾心，後來也如願得到美人的心。

　　比賽的上半場，外星人頻頻灌籃，並讓卡通人物傷亡慘重，只剩四人在場，Jordan 只好把對他忠心耿耿的助手拉上場，可他一上場就被壓成肉餅，只能抬出場外，這時 Bill Murray 意外出現，幫助球隊撐過最後十秒，Jordan 用想像力將手臂伸長，將球灌進籃框並逆轉勝利，賽後 Jordan 找到失去球技的五人，將五人的球技還給他們，並宣布復出。

《舞隨心跳

Into the Beat》

文：765334

《舞隨心跳》是一部德國電影。

故事中的女主角，出身芭蕾世家，而她的父親，是享譽國際的知名芭蕾舞者，很理所當然的，她從一出生，就是被栽培要成為最頂尖的芭蕾舞者。

故事來到一次腳踏車故障事故，女主角意外地接觸到街舞，而街舞的音樂、動作、節拍以及跳舞的氛圍，深深地吸引了她。本來只是抱著好玩的心態，卻在第一次嘗試跳街舞之後，她無法自拔地愛上了街頭舞蹈。

卻也因此，讓她的人生，陷入兩難。

為了不辜負父母親的期望，她知道，她必需繼續跳芭蕾舞，但是，她的內心，卻無法割捨街舞。

這樣的衝突與矛盾，每天都在她的內心上演，令她痛苦萬分。

這部電影，讓我想起了那一年，大學聯考結束，成績公布，選填志願時的天人交戰。

當時的我，熱愛美術與設計，但是，母親卻在耳邊不斷地提醒，走設計這條路，以後生活會很辛苦。

望子成龍、望女成鳳的他們，希望我好好填個他們認為正常的科系，才不會一畢業就面臨失業。

　　猶記得，當時年紀小，沒有反抗父母親的勇氣，乖乖地填了他們所期待的結果。

　　直到大學畢業，才發現，找工作這件事，跟所唸的系所，真的沒有太大的關係。然後，就開始懊悔，自己當時的不勇敢。

　　時過境遷，這個後悔，始終是放在心裡，不敢向父母親提起。

　　父母親賜給我們生命，讓我們哇哇落地來到人間，這樣的血脈相連，絕對無法分離，卻也是因為這樣的緊密相連，讓我們習慣了，對他們唯命是從。

　　以至於，當我們內心的慾望，與父母親對我們的期待有所衝突時，我們會選擇退縮，不敢往前。

　　或許，這是因為愛，所以我們不忍去傷害。

運動 電影感想

《媽媽的神奇小子
Zero to Hero》

文：765334

765334

「阿偉，你殘廢是天生的，沒有人會怪你，只會怪我。」這是劇中男主角蘇樺偉的母親，對他說的話。

香港帕奧田徑選手蘇樺偉，出生之後，因為溶血性黃疸影響了腦部，以致腦部控制肌肉的功能永久受損，也就是學理上所稱的腦痙攣。

當時的醫生判定，他以後連走路、拿筷子都有困難，在發病當下，醫學唯一能做的，就是幫他換血，當醫生向蘇樺偉的母親詢問，是否要搶救時，他母親二話不說，堅定地說一定要救。

果真，養育蘇樺偉，是一條漫長又艱辛的路。

只是，他母親不放棄，堅持要他成為一個不普通的人，從教他慢慢走路、加入田徑隊，到他職業生涯最後，在北京奧運跑出第一名，每一個歷程，都充滿了辛酸的眼淚在裡頭。

或許大家都看見了蘇樺偉的認真，但是，這部片最令人動容的，是他母親的偉大。

要成為一位媽媽，先從辛苦的懷胎十月開始，必需

學著改變自己的生活習慣，戒除原本的飲食生活，只為了好好地將孩子養大，一切的辛苦，只願孩子身體健康，平安出世。

待孩子哇哇落地，一樣只求平安與健康。

倘若孩子的健康狀況有任何狀況，一位母親，只會責怪自己，再面對外人的指手畫腳、閒言閒語，那需要非比尋常的強大心理素質，才有辦法抵擋。

蘇樺偉的母親，偉大又堅強。

她要面對的，不只是經濟壓力，還有親情的綁架，如果她不堅強，不只是蘇樺偉會被擊倒，而是這整個家，都會應聲倒塌。

如果你覺得生活不如意，老是怨天尤人，推薦你來看這部片，你會發現，只要能身體康健的活著，就是老天給我們的最大恩惠。

運動 電影感想

《亞倫赫南德茲：
美國橄欖球星殺人案
the Mind of
Aaron Hernandez》

文：765334

765334

美國知名的橄欖球星亞倫赫南德 Aaron Hernandez，犯下的殺人案，可不只一樁。

這聽起來，似乎非常嚇人，而這部影集，就是要細細地去深究，他為何會做出如此驚人的事情。

從生理狀況來看，最令人驚訝的，莫過於是腦震盪帶來的運動傷害。

在美國，早就曾經在退休的橄欖球員腦部，發現一種新的腦部病變症狀 CTE（Chronic Traumatic Encephalopathy），這是因為長期的強力衝撞而造成的病變，而 CTE 會讓人產生衝動、情緒控制等問題。

Aaron 也深受 CTE 的病變所苦。

那麼，他是否能因為 CTE 的病變，而成為他衝動殺人的原因呢？

這樣的狀況，就跟台灣有許多的殺人案件，兇手總是能以精神狀態來辯論，而免於遭受死刑判決一樣。

只是，Aaron 是在死後才被發現有 CTE 病症。

　　所以，弔詭的情形又出現了，他是否是因為 CTE 才殺人，又或者是，他是因為長期的情緒壓抑，才導致衝動殺人？

　　這一切，也都隨著 Aaron 選擇在獄中結束自己的生命之後，沒有了答案。

　　值得我們省思的是，如果 CTE 這個疾病真的如此可怕，是否能有有效的預防方式，才能防止類似的悲劇發生。

　　而以心理層面來說，可以從 Aaron 的家庭、成長背景，以及性向來討論。

　　Aaron 有個漂亮的未婚妻，兩人生了一個可愛的女兒，但事實上，Aaron 也是一名男同志。

　　大家印象中的男性運動員，就是雄壯威武，陽剛味十足，以至於讓他們不敢出櫃承認自己的性向，反而是使用更極端的方式，來證明自己的男性特質。

　　或許，正是大家注目的眼光，讓 Aaron 更加地壓抑情緒。

除了疾病，最無形的殺人武器，就是人們的刻板印象。

《網球天后大阪直美 Naomi Osaka》

文：765334

765334

第一次看到大阪直美，是在東京奧運上。

一個混血的漂亮女孩。

直到看了這部影集，才對她有了更深的了解。

2019 年，年紀輕輕的她，就成為了美國網球公開賽的冠軍，那是一場令人難忘的決賽。

於是，大阪直美因此在全球爆紅。

因為，美國網球公開賽的冠軍，是許多職業網球選手，一輩子都得不到的殊榮。

可以如此年輕就獲得這樣的成就，除了父母親對她的栽培，更多的是，她自己的努力。

大阪直美自己也說：「沒人知道我努力求好，要付出多少犧牲。」

努力求好之後，成功也到手了，當她站到了世界的頂端，等著她的，卻是來自四面八方注目的眼光。

而這些矚目，其中有期待，卻也有等著看好戲的人們，這讓站在頂端的大阪直美更覺得自己搖搖欲墜。

美網冠軍的加持，是把雙面刃。

第一，讓她名利雙收。

第二，當她後續的比賽不如預期，那排山倒海而來的巨大壓力，讓她喘不過氣。

就在她輸球後的記者會上，記者問她，是否能招架這樣的狀況，大阪直美自己坦承：「那天的感覺是，我怎麼做都不對，每顆球都亂飛，不知道，我還沒有冠軍的胸襟，也就是能面對沒做到一百分。」

一個 20 多歲的女孩子，竟然能說出如此成熟的發言，真是令人心疼。

再加上，亦師亦友的籃球巨星寇比布萊恩突然驟世，更是讓大阪直美頓失心靈依靠。

也許，對大阪直美來說，她只想跟她姊姊一樣，當個平凡人、當個普通的職業選手，就好。

運動 電影感想

《玲瓏心計
Tiny Pretty Things》

文：765334

765334

故事一開始，就由一位芭蕾舞名伶墜樓為開頭。

由此開始找尋兇手，就成了這部影集的最大重點，懸疑的劇情搭配上優美的舞蹈，著實好看。

而且每一集，都有不一樣的引線出現，讓我們會跟著劇情，想要去捕捉真兇。

但每一次的追捕與猜測，都充滿了各種不確定性，人人都是嫌疑犯，但又人人都可以擺脫嫌疑。

而在充滿了美的芭蕾舞學院中，不只是學員們的勾心鬥角，更暗黑的內幕是金錢利益與美色的掛勾，看似醜陋，卻又是各取所需。

可悲的是，真正被犧牲的那些年輕靈魂，一開始還沾沾自喜，直到發現自己的利用價值，才讓自己墮落無底深淵的絕望。

「在芭蕾舞裡，你可以像足球後衛一樣強壯，有馬拉松選手的持久力，還有賽艇冠軍的心肺耐力，但你有一項無人能及的能力，那就是你的柔軟度。」

　　這部影集，除了劇情緊湊，裡面的芭蕾舞蹈，更是美得不得了。

　　每一位演員的舞技都非常精湛，看到最後，幾乎都忘了他們是演員。

　　在我們的固有觀念中，芭蕾舞就是傳統又古典，但是在這部影集裡的芭蕾舞，跳脫了傳統的框架，是一種截然不同，融合古典美跟現代時尚的舞碼。

　　當然，在故事的最終，找到了真兇。

　　但是，卻又掀起了另一波漣漪，環環相扣的劇情，令人猜不透後續的情節，於是這一片美的環繞中，又參雜了更多的愛恨情仇。

　　一個小小的芭蕾舞學院，就好似一個真實的社會。

運動 電影感想

《啦啦隊小鎮 Cheer》

文：765334

765334

提到啦啦隊，你第一個想到的會是什麼？

是否就是過人的體力、活力的笑容、驚人的花式表演、面容姣好的隊員、服裝緊實的體態等等。

沒錯，以上這些形容詞，都是一般人對啦啦隊的第一印象。

確實，啦啦隊的表演，也正是那樣沒錯。

只是，在看完這部紀錄片之後，除了以上的刻板印象之外，更增加許多對啦啦隊員們的敬佩之情！

這部紀錄片的主角，是位於美國德州科西迦納鎮納瓦羅學院（Navarro）的啦啦隊，記錄他們在蟬聯六次全美冠軍之後，即將奪取第七次勝利的訓練歷程。

試想我們每個人，一天都只有 24 小時可以運用，而這些啦啦隊員們除了吃飯跟睡覺，其餘的時間，都用來練習啦啦隊了。

而啦啦隊是強度很高的心肺運動，也是各式各樣肌力運用的體育項目，加上高空的拋接跟旋轉，腦震盪跟摔斷手腳對於隊員們來說，早已經司空見慣。

　　這樣高強度的訓練，不只是體力上的消耗，更重要的是心理層面的調適。這些大學生們，在面對因操練的身體疼痛，以及循環不息的訓練行程，一定會有抱怨，一定會有不滿，但是他們總是在擦乾眼淚之後，快速的再回到練習場上，只為了拿出最好的表現，爭取上場比賽的機會。

　　這部紀錄片不只是記錄下訓練及比賽的過程，也錄下了許多隊員的成長歷程，用來激勵和他們一樣成長背景的孩子們，不要放棄自己、不要放棄人生、更不要放棄生活，努力做好一件事，就是對自己最好的投資方式。

運動 電影感想

《體壇密事 Bad Sport
—魔鬼交易》

文：765334

765334

讓我們把背景拉回到 1994 年的美國。

一個來自貧民區的黑人小子，當初只是打著自己喜歡的籃球，卻意外地發現，他可以靠著打籃球，到他想都沒想過的地方，只要靠他自己努力去爭取，他似乎能夠無所不能。

這個小子就是美國亞利桑那州立大學的史戴芬史密斯（Stevin Smith），當時的他有另外一個知名的稱號「頭痛人物」，由這個稱號就能得知，當時的他在美國大學籃壇多麼令人畏懼，只要在比賽場上遇到他，大家都拿他沒轍，只能看他一個人盡情搶分。

當時的史戴芬史密斯，雖然已經是籃球場上的知名人物，但是，只是一名大學生的他，並沒有名利雙收，他光有名氣，卻沒有得到相對的報酬。就在這個時候，突然出現了一個令人難以抗拒的金錢誘惑，讓他頓時忘記了所有道德的枷鎖，走向了頹敗的開端。

身為控球後衛的史戴芬史密斯，他自己聲稱，他能掌控全場比賽的得分，而這樣得天獨厚的技能，使得他可以配合組頭的需求，以最完美的讓分方式結束比賽，但又不會讓球隊輸掉比賽，這種一舉兩得的犯罪方式，讓他越陷越深。

尤其是在拿到厚厚一疊鈔票的信封之後，更是壯大他自己的膽子，深信自己能夠繼續瞞天過海。

可惜年輕的史戴芬史密斯不懂得樹大招風的道理，他在拿到賭金之後，開始放肆地撒錢買奢侈品，這個舉動，當然引起了旁人的注意。最終，還是被發現了他的伎倆，因此聲名狼藉，令人惋惜不已。

《體壇密事 Bad Sport
—大麻需求》

文：765334

765334

喜歡玩車的人都知道，口袋得要有多深，才能走向賽車這條路，更何況是擁有一個車隊，到處去參加知名的賽車比賽，養車及養車隊的花費，開銷多麼驚人。

一位專業的賽車手藍迪蘭妮爾（Randy Lanier）因為熱愛賽車，為了負擔龐大的開銷，因而透過販毒的方式來養活車隊，聽起來很不可思議，但是，卻真實的發生在八十年代的美國。

藍迪蘭妮爾的家族種植菸草，小時候的他就在菸草田裡長大。有一天他在無意中聽到收音機裡廣播放送的賽車實況，令他著迷不已，他覺得那些賽車手都是他的英雄，就在那個時候，在他心中，種下他想成為一名賽車手的小小種子，無奈現實的貧窮，讓知道這個願望難以實現。

但是，當他們舉家搬遷到佛羅里達州之後，事情有了轉變。藍迪蘭妮爾接觸到大麻，更靠著分裝大麻販賣賺進了大把大把的鈔票，這個時候，他終於有勇氣去嘗試賽車這個夢想，初試啼聲的他得到了很好的成績，參加的比賽越多，得到的第一名也越來越多，因此讓藍迪蘭妮爾敢於把夢想再擴大。

後來藍迪蘭妮爾（Randy Lanier）還成立了車隊，也因此讓他得靠著走私更多的大麻來養活他的夢想。

所以說，「人因夢想而偉大」這句話，還說得真不錯。

這個紀錄片看得令人嘖嘖稱奇，不得不說藍迪蘭妮爾是個膽子非常大的人，或許正是這樣的勇者無懼，才能成就「偉大」的事業。

運動 電影感想

《體壇密事 Bad Sport
一電話門》

文：765334

對喜歡足球賽的球迷來說，一定都對義大利足球界的醜聞事件不陌生。

義大利最知名的兩個足球俱樂部，一個是尤文圖斯，一個是 AC 米蘭，而這部影集的主角，就落在尤文圖斯的前總監盧西亞諾‧莫吉身上。

足球比賽的精采，除了球星們的球技好看之外，最讓人腎上腺素飆升的，就是那得來不易的一分，要把球給踢進球門，得到那珍貴的一分，真的是難上加難，也正是因為如此困難，球賽也才會如此好看。

因此，一場九十分鐘的足球比賽，裁判占了很大的戲分，有沒有越位、有沒有犯規、有沒有推人、有沒有用手碰球等等小細節，跟我們一樣都只有兩顆眼睛的裁判，必需看得比任何人都細心，因為他們的每一個吹哨、每一個舉旗，都左右著比賽的進行。

與我們想像中的不同的是，這次的醜聞事件，深陷其中的不是球員，而是裁判。

盧西亞諾‧莫吉知道這些知名球團的球員們，不可能會被金錢或其他誘惑給左右，因為名聲對他們來說，就是最佳的品牌，於是盧西亞諾‧莫吉便將髒手伸向了裁判。

　　透過檢察官費盡心思的監聽，好不容易找到了盧西亞諾‧莫吉犯罪的證據，但是卻在揭露之前，被媒體給搶先曝光，因而讓他們前功盡棄，無法一網打盡，而這次的事件受傷最深的，不是球星，不是球團，也不是裁判，而是死忠的球迷們。

運動 電影感想

《體壇密事 Bad Sport
—金牌冷戰》

文：765334

765334

兼具力與美的滑冰比賽，總是讓人看得賞心悅目。

一直以來，像是體操、水上芭蕾這些類型的比賽項目，在我們的印象中，俄羅斯的金牌數量總是不斷攀升，這個國家對於培訓體育選手不遺餘力，而且是從小就開始有系統、有計劃的栽培。

於是，對於俄羅斯的選手來說，拿到金牌就是他們的首要任務，尤其在滑冰這個項目，已經蟬聯好幾屆冠軍的俄羅斯，為了要鞏固霸主的地位，不得不使出渾身解數，即便要出險招，他們也奮不顧身的繼續犯錯下去。

當俄羅斯這個體育強國，遭遇到前所未見的加拿大滑冰高手，本來理應是一場君子的對決，卻很可惜的成了一場充滿醜陋內幕的競爭。

誰也想不到，在舉世聞名的冬奧，俄羅斯竟然收買了評審，在眾目睽睽之下，讓俄羅斯贏得雙人的滑冰比賽，這個評判結果一出，舉世譁然。

這樣的結果，最感到不堪的還是選手，不論是俄羅斯或加拿大的選手，他們都付出最大的努力，卻得遭受最無情的批評，贏的那一方被說是贏的不光彩，輸的那一方被說是輸不起，這一場比賽，不論輸贏，誰都不是贏家。

　　在紛紛擾擾之中，調查結果出爐，證實了評分結果的不公，最後補頒發金牌給加拿大，雖然看起來像是還給加拿大該得的榮耀，但是，加拿大的選手說：「這是一場政治比賽。」聽得出他的無奈，也聽得出選手的委屈。

運動 電影感想

《體壇密事 Bad Sport —駿馬打手》

文：765334

　　之前看美國的刑偵影集，曾經有個案件是一位專門飼養賽馬的選手，自己放火燒掉馬廄，再佯裝成是意外來請領保險，最後經過一番調查之後，還是被看破手腳，因而吃上官司，本來以為這樣的劇情，只會出現在影集裡，想不到在真實的生活中，竟然有人把這樣的工作當作職業，而且生意還應接不暇。

　　為了錢，人性的醜陋，無比凶險。

　　會專職從事賽馬的人，基本上都是上流社會的有錢有閒人士，因為養育及培育一匹好的馬，花費很驚人，當然買賣交易的價格也很高，以至於他們都會在每一匹馬上保上高額的保險，而這樣的高額保險金，也就為這些馬匹帶來很高的風險。

　　看完這部影集，還是無法理解這些頂級貴族們的心態，就算是養一隻小貓或小狗，疼牠們都來不及了，怎麼還捨得用牠們的性命還換取保險金？這樣的念頭，比真的下手殺死馬匹的真兇還可怕，更令人不解的是，這些人的財富已經來到了金字塔的頂端，怎麼還會做出如此殘忍的事情。或許，任何人都禁不起金錢的誘惑，對於財富的追求，只會越陷越深，沒有底限。

　　而這部影集裡的主角，也就是殺死馬匹的兇手，當初會願意做這件事，也是為了錢，而且還讓他快速累積財富，過上更好的生活。

　　這種變態的供需平衡，犧牲的是活生生的馬兒性命，真是太諷刺了。

運動 電影感想

《體壇密事 Bad Sport

—墮落偶像》

文：765334

765334

　　板球這項體育活動，在台灣並不盛行，但是在距離一萬多公里遠的南非，板球是一項非常受歡迎的運動，當地人熱愛看板球比賽，就有如台灣人喜歡收看職棒比賽一樣，其實看了這部紀錄片才知道，原來板球運動跟棒球很相似，只是使用的球棒不同。

　　南非知名的板球選手漢西‧克羅涅是一位天賦異稟的板球選手，如果地球上的人類，每一個都是上帝所創造的藝術品，那麼上帝當初在創造漢西‧克羅涅這個人的時候，一定添加了許多板球天分的基因在裡面。

　　初出茅廬就驚為天人的漢西‧克羅涅，勢不可擋的名聲讓他猶如搭上噴射機，來到了上流社會的最頂尖。理所當然地，漢西‧克羅涅接下了隊長的任務，就在聲勢如日當天之際，這一位在南非家喻戶曉的板球明星，卻傳出了操控比賽的醜聞。

　　這個紀錄片的劇情走向，讓我看得心有戚戚焉，曾經我也是位熱愛台灣職棒的球迷，當職棒傳出打假球的新聞時，真的是深受打擊！想到自己那麼努力的為球隊加油，那麼希望他們能獲勝，殊不知到頭來，整場比賽都是一場騙局！內心的沉重與難受，真的很難釋懷。

　　我相信不論在地球上的哪一端，不論支持的哪一種體育活動，只要是造假的比賽，最受傷的，永遠都是球迷！因為，那些我們視為神一般存在的球星，怎麼竟然捨得辜負我們對他們的期望與喜愛。

《是誰在造神

The Program》

文：765334

765334

　　每到奧運比賽期間，總是會在新聞裡看見，有選手因為被驗出禁藥而禁賽，其實選手們都是想追求更好而願意冒險。

　　但是，在這部電影裡的服用禁藥手段，簡直令人大開眼界。

　　長時間的自行車比賽，選手們需要超乎常人的心肺能力及體力，片中的男主角為了不被檢驗出禁藥成分，他想出了一個極端凶險的手段來躲過檢查。

　　他會先把自己乾淨、未施打禁藥的血液抽出來保存，等到檢驗員要檢查之前，再把這些乾淨的血液，打回自己的身體裡面，如此一來，便無法從血液中驗出禁藥的成分。

　　這般鋌而走險的方式，讓他順利躲過每一次大賽的檢驗，也因為禁藥的作用，讓他在知名的自行車大賽裡屢屢奪冠，聲名大噪。

　　但是，夜路走多了，還是有可能會遇到鬼，男主角所創辦車隊裡的一名選手，因為長久以來累積的不滿，讓他去向大眾揭露了男主角見不得光的骯髒手段。

　　或許名利真的會掩蓋了人的雙眼及良心，明明已經宣布退休的男主角，即便已經醜聞纏身，卻還想重出江

湖，再次創造奇蹟，這樣的雄心大志並沒有讓他心想事成，反而輸掉了比賽，讓自己身敗名裂。

　　看完這部電影之後，著實無法理解男主角的心態，為何不能見好就收？讓自己的威望停在最好的那一刻，不是很好嗎？

　　當適得其反的力量，反彈打回自己身上，那樣的重擊，真的令人無法承受。

運動 電影感想

《初賽 First Match》

文：765334

765334

　　雖然說，這是一部講述摔角運動的電影，但是，在滿滿的陽剛氣息當中，描述了更多父女之間的親情。

　　總是顛沛流離、居無定所的女主角，一心只想回到父親身邊，兩個人好好地過生活。為了吸引父親的注意，女主角去加入了滿是男孩的摔角隊，只因為女主角的父親曾經是一位知名的摔角選手。

　　因為生理性別而不被看好的女主角，卻發揮了自己天賦異稟的天分，在摔角場上拔得頭籌，一炮而紅。而她的勝利，也確實得到了父親的關注，父親開始親自教導她摔角的技巧，兩個人開心地生活著。

　　但是，好景不常，女主角的父親在金錢的利誘之下，想盡辦法說服女主角去參加地下擂台的摔角比賽，這個激烈的賽事，讓女主角不只是身體上的遍體鱗傷，也讓她脆弱的內心更加受挫。即便她對父親既失望又失落，依舊還是不想離開父親。

　　親情，真是令人又愛又恨的牽掛。

　　我們無法選擇自己的出生，無法選擇自己的家人，或許真的是因果循環，才能成為一家人，正因為愛，所以彼此都會牽掛著彼此。

　　家人間的愛，如果是正面能量的支持，那會是使人

成功的最佳動力；如果是夾雜著利益糾葛的相處，那將會是最傷人的利器。

　　正如電影中的女主角，越是愛她的父親，她越是被痛苦的折磨著，明知每一次的靠近都是飛蛾撲火，她卻還是選擇往前進，看著令人心疼又不捨。

運動 電影感想

《滑板女孩 Skater Girl》

文：765334

講到印度這個國家，你會想到什麼？

在看這部電影之前，對印度的印象，就幾乎只停留在泰姬瑪哈陵，還有很特別的種性制度。

正因為印度的種性制度及男女不平等，讓出生在印度的低階級女性，似乎在她們一出生的當下，就已經注定了她們卑微的命運。

電影中的女主角有個愛慕的男同學，而這位男同學也對她有意思，但是他們兩個人卻因為種性制度的關係，被禁止互相往來。

在此同時，女主角因為愛上滑板運動而被家人跟鄰居視為麻煩人物，她的父母親為了阻止她再玩滑板，直接幫她物色了一戶人家，要她嫁人好好地當家庭主婦，對於身在台灣的我們，這真是難以想像的生活。

幸好最後女主角決定聽從自己的內心聲音，她選擇了逃婚去參加滑板比賽，因為，溜滑板是她第一次，找到一件真正想做的事情。

看完這部電影，我真是覺得要好好珍惜現在我們習以為常的自由，身處同一個世紀，只是不同的國度，印度卻還保有著如此封建的思想及制度，真是令人驚訝。

　　看電影的同時，我也不停地在想，為何那些女孩們，要默默接受那樣的人生安排？願意嫁給一個素未謀面的陌生人？

　　或許是因為，她們從小就被灌輸了女性地位低落的觀念，於是不懂得珍惜自己，任由他人的安排。

　　所以說，環境真的可以塑造一個人，也可以改變一個人。

國家圖書館出版品預行編目資料

運動電影感想 / 破風、君靈鈴、藍色水銀、765334　合著—初版—
臺中市：天空數位圖書　2022.09
面：14.8*21 公分
ISBN：978-626-7161-12-8（平裝）
1.CST：電影　2.CST：影評
987.013　　　　　　　　　　　　　　　　　　　　111014170

書　　　　名：運動電影感想
發　行　人：蔡輝振
出　版　者：天空數位圖書有限公司
作　　　者：破風、君靈鈴、藍色水銀、765334
編　　　審：亦臻有限公司
製 作 公 司：賢明有限公司
美 工 設 計：設計組
版 面 編 輯：採編組
出 版 日 期：2022 年 09 月（初版）
銀 行 名 稱：合作金庫銀行南台中分行
銀 行 帳 戶：天空數位圖書有限公司
銀 行 帳 號：006—1070717811498
郵 政 帳 戶：天空數位圖書有限公司
劃 撥 帳 號：22670142
定　　　價：新台幣 370 元整
電子書發明專利第 I 306564 號
※如有缺頁、破損等請寄回更換

天空家族
Family Sky
企業經銷
Conglomerate

服務項目：個人著作、學位論文、學報期刊等出版印刷及DVD製作
影片拍播、網站建置與代管、系統資料庫設計、個人企業形象包裝與行銷
影音教學與技能檢定系統建置、多媒體設計、電子書製作及客製化等
TEL　：(04)22623893　　　MOB：0900602919
FAX　：(04)22623863
E-mail：familysky@familysky.com.tw
Https：//www.familysky.com.tw/
地　址：台中市南區忠明南路 787 號 30 樓國王大樓
No.787-30, Zhongming S. Rd., South District, Taichung City 402, Taiwan (R.O.C.)